秒殺!愛瘋
殺手 數獨

沉悶無聊的時候想想這一本!

保證一玩就愛不釋手

能不能秒殺題目,就要看你的實力了!
使出渾身解數來通關吧!

永續圖書線上購物網　讀品文化事業有限公司

WWW.foreverbooks.com.tw　　　　　　yungjiuh@ms45.hinet.net

幻想家系列　19

秒殺！愛瘋殺手數獨

編　　著	佐藤次郎
出 版 者	讀品文化事業有限公司
執行編輯	林美娟
美術編輯	翁敏貴

本書經由北京華夏墨香文化傳媒有限公司正式授權，同意由讀品文化事業有限公司在港、澳、臺地區出版中文繁體字版本。

非經書面同意，不得以任何形式任意重制、轉載。

社　　址	22103　新北市汐止區大同路三段 194 號 9 樓之 1
	TEL／(02) 86473663
	FAX／(02) 86473660
總經銷	永續圖書有限公司
劃撥帳號	18669219
地　　址	22103　新北市汐止區大同路三段 194 號 9 樓之 1
	TEL／(02) 86473663
	FAX／(02) 86473660
出版日	2013年10月

法律顧問	方圓法律事務所　涂成樞律師
CVS代理	美璟文化有限公司
	TEL／(02) 27239968
	FAX／(02) 27239668

國家圖書館出版品預行編目資料

秒殺!愛瘋殺手數獨 / 佐藤次郎編著.
-- 初版. -- 新北市：讀品文化，民102.10
　面；　公分. -- (幻想家系列；19)
　　ISBN 978-986-5808-14-3(平裝)
　　　　1.數學遊戲
997.6　　　　　　　102015223

正規數獨玩法介紹

（1）每個小九宮格裡面的數字都要有 1 ─ 9 號排列著，然後我們從大九宮格的橫排、直排找出相對應的數字，絕對不能重覆喔！

（2）再來我們從圖示的 A 指標中，可以馬上得知這一橫排缺少的是 2 跟 5，接著從圖示的 B 指標得知直排上數字已經存在 5 了，所以 A 指標的那一排該填上哪些數字，聰明的你應該知道了吧？

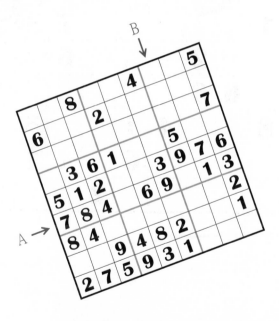

闖關就在下一頁，準備好挑戰了嗎？

◆ 解答：170頁

7			2					
	2	8		5				
	5				4			3
1						7	3	
		2				6		
	6	5						1
8			4	1			5	
				6		4	1	
				2				8

笑話一籮筐 誤解丈母娘

　　小豐與小玉夫妻倆今天大吵一頓。小玉一把鼻涕一把眼淚的
說：「早知道就聽我媽媽的，不要嫁給你！」

　　小豐楞了一下，緩緩的問：「妳是說……妳媽曾阻止妳嫁給
我？」

　　小玉點了點頭。小豐用力捶了一下桌子說：「啊！這些年來我
真是錯怪她了！」

◆ 我們考慮自己何其多，
考慮別人卻何其少！

——（美）馬克·吐溫

				7	6			4
				1			9	3
2			3			7		
		6				1		
8	1						2	9
		5				3		
	5			6				8
4	3		2					
6			4	5				

動腦急轉彎

什麼官不僅不領工資，還要自掏腰包？

解答在這裡　　　　　　　　　　　。官媒娘

◆ 解答：171頁

7	9	1	5				2	
								7
			6				3	1
			4	5			9	
		8		6		1		
	5			8	3			
4		2			5			
	8							
		7			9	5	4	6

笑話一籮筐　愛情代號

電話響了一聲，代表我正在想你！
兩聲，代表我喜歡你！
三聲，代表我愛你！
當第七聲響起……
喂喂喂，我是真的有事找你，還不快接電話！

◆ 不尊重別人的自尊心，
就好像一顆經不住陽光的寶石。

——（瑞典）諾貝爾

			8					
5	8			2				1
2		7			1		6	4
		8					5	
		3		9		6		
	4					9		
3	5		1			4		2
7				4			8	5
				5				

動腦急轉彎

在訓練新兵時上尉為何讓高大的新兵站在前面，矮的新兵站在
後面？

解答在這裡

因為上尉怕敵人從後面偷襲。

1		7	5					4
		2	4	9		7		
	4						6	
3				7	9			
				2				
			1	8				3
	8						7	
		1		5		6	2	
2					7	3		6

笑話一籮筐　説的也是

公車上有兩位大學男生在對話，以下簡稱某甲跟某乙。
某甲問某乙説：「你比較重視女孩子的內涵還是外表啊？」
某乙就回答：「當然是外表啊！」
某甲就説啦：「這樣太膚淺了吧？美麗只是短暫的耶！」
某乙回答：「可是醜陋卻是永恆的！」

◆ 我們的志願就是我們的機會。

——（英）羅伯特·白朗寧

1				5			8	6
	4		8	1				3
	8		7			4		
3					5	2	4	9
7	5	9	3					8
		1			7		2	
6				9	1		3	
5	3			4				1

動腦急轉彎

小華在家裡，和誰長得最像？

解答在這裡 。幸\/的中鏡照

◆ 解答：173頁

7	5	8		4		3	6	
6		3		8			9	
		4			6		8	
						8	1	
			9		7			
	2	5						
	3		6			9		
	8			2		3		4
		6	5		8	1	7	2

笑話一籮筐　並未幫忙

　　某校嚴禁考試作弊，數學教授要大家簽署一份聲明，表示在考試時沒有接受任何人的協助與幫忙，考卷全部靠自己完成的。大家都完成簽署，但仍有一位同學仍猶豫不決。教授上前瞭解時他回答：「我曾經禱告，求上帝幫助，不知道應不應該簽？」

　　教授仔細看過他的考卷後，以篤定的語氣説：「放心吧！上帝並沒有幫你。」

◆ 壯志和熱情是偉大的輔翼。

——（德）歌德

	7	5						
			4					
1	4	9	3	6				
3	1		9				6	
	2	4	1	5	6	3	9	
	9				4		7	2
				4	1	7	3	9
					9			
						5	2	

動腦急轉彎

什麼情況下人會有四隻眼睛？

解答在這裡　　　　　　　　　　　　　　。聘朋人尚뗤兩

		8		6			2	
7			4			3		6
4				5				
	5	4	8					3
		1	9	5	6	7		
2					4	8	5	
			3					1
6		9			1			7
	1			2		9		

笑話一籮筐 經驗

老闆娘：「看你不像壞人，你有前科嗎？」

應徵工作的小姐：「沒有。」

老闆娘：「那你履歷表的經驗欄寫明有撕票經驗是怎麼回事啊？」

小姐：「喔！那是我做過電影院門口的撕票員啦！」

◆ 我的風度是貴族的，
但我的行為是民主的。

——（法）雨果

2			9		5	4	3	
	4		3					7
1			8		6		2	
	1			6	9			
				8				
			4	5			6	
	9		6		4			3
4					7		9	
	6	7	2		8			4

動腦急轉彎

在英國出生過大人物嗎？

解答在這裡　　　　　　　　　。的通普是卞，有沒

	6	4		9	7			
					6	3		7
		7	1	8				
4		8			9	7		2
	3			2			9	
7		2	8			1		5
				1	2	5		
1		6	4					
			9	6		8	1	

笑話一籮筐 難民

不識字的祖母正和她的孫子在看電視新聞。這時，畫面上出現了一群非洲的難民，

祖母問：「那些人是誰？在做什麼？」

孫子回答：「那是非洲的難民沒有飯吃，好可憐啊！」

祖母聽了很不以為然的說：：「騙肖A！沒有飯吃，怎麼還有錢燙頭髮？」

◆ 千年成敗俱塵土，消得人間說丈夫。

——文天祥

	2	7			6	3		5
	6				8			
	1	3		5			8	9
			9	7			2	1
	8		5		4		6	
9	3		8	6				
1	9			7		5	4	
			6				9	
2		8	4			7	3	

動腦急轉彎

飛得最高的是什麼？

解答在這裡　　　　　　　　ㄚ，他們都飛到天上去。

			7	2				
	3				6	5		
6		1		4		3	9	
2		3		6			1	
4	7	5		9		2	8	6
	9			7		4		5
	5	8		3		6		1
		2	6				7	
				8	2			

笑話一籮筐 趁熱吃

　　有一天，一對蒼蠅母子在一起吃午餐，兒子問蒼蠅媽媽：「為什麼我們每天都吃大便啊？」

　　蒼蠅媽媽生氣的說：「吃飯的時候不要說這麼噁心的話，還不快趁熱吃！」

◆ 我只知道，假如我去愛人生，
　那人生一定也會愛我。
　　　——（波蘭）阿魯道夫‧魯賓斯坦

2	6				1	8	7	
				9				2
5	8			6		4		
		3	5				4	6
	3		6	1	4		9	
6	4			9	2			
	6		7				3	8
1		9						
	5	8	4				6	7

動腦急轉彎

　　一年只要上一天班，而且永遠不必擔心被炒魷魚的人是誰？

解答在這裡　　　　　　　　　　　　　　　。Ｙ老誕聖

5				3	8	9	4	
	6		5			1		7
		3	6			2		
	8	6					2	5
3								9
2	7					3	8	
		8			7	5		
6		1			4		9	
	5	4	9	2				3

笑話一籮筐 素食主義

　　小狼從小吃素，狼爸狼媽絞盡腦汁訓練牠捕獵。

　　終於有一天，狼爸狼媽欣慰的看著小狼狂追一隻兔子。

　　小狼抓住兔子兇相畢露狠狠的說：「小子，把胡蘿蔔交出來！」

◆ 你的理想與熱情，
是你航行的靈魂的舵和帆。

——（黎巴嫩）紀伯倫

8		3				2		9
	2	8			5	7		
1				3				4
	7		1	5	4		8	
3				9				2
		4	3			6	8	
6		1				9		3

動腦急轉彎

常把手伸向別人包裡的人，為什麼卻不是小偷？

解答在這裡 。員尋搜剝樣

			3	7		1	9	
2	1			8			7	3
7	5		3		6		1	4
		2			6			
1	4		5		7		3	9
5	2			7			9	6
		7	2		4	3		

笑話一籮筐 法與律的不同

　　法律系期末考試：試舉例說明法律一詞中「法」與「律」有何不同？

　　某女學生答：「如果我告訴我媽，我的男朋友是『律師』，她會很高興。如果我說男朋友是『法師』，她一定會把我打死。」

◆ 美滿的人生，
是在使理想與現實兩者切實吻合。

——（英）勞倫斯

		4		1		8		
			3		5			
	5			4			6	
	7	1				9	5	
4		5				6		8
	8	6				3	2	
	1			3			8	
			8		2			
		9		6		4		

動腦急轉彎

超人和蝙蝠俠有什麼不同？

解答在這裡　　　　　一個穿緊身衣，一個穿蝙蝠衣。

◆ 解答：179頁

			5	3	7			
		1	6		2	5		
	4						6	
	5		7		3		2	
8		2				7		1
	7		1		6		9	
	2		3				1	
		7	2		1	6		
			4	6	8			

笑話一籮筐 父親是誰

　　睡前，村長照常的作夜間巡邏，一個小孩悶悶不樂坐在路旁。

　　村長：「小朋友，這麼晚了你一個人外面幹什麼，怎麼不進屋裡去？」

　　小孩：「爸爸，媽媽在吵架。」

　　村長：「真是不像話！你爸爸是誰？」

　　小孩：「不曉得，他們倆現在就在吵這個。」

◆ 人的願望沒有止境，
　人的力量用之不盡。

—— （蘇聯）高爾基

		7	8			1	4	
	5				6			1
8		6				9		3
			7	8	3			
7	4						9	5
			9	4	5			
9		1				5		4
	6			1			3	
		3	4		9	6		

動腦急轉彎

什麼人心腸最不好？

解答在這裡　　　　　　　　　。人的病腸發炎。

秒殺！愛玩
殺手 數獨　　　023

◆ 解答：180頁

	6		9		3		1	
		4		7		9		
8		5				7		3
4								9
			7	4	6			
2								6
6		9				3		1
		3		6		8		
	4		8		1		9	

笑話一籮筐 又不是跟你説話

夫妻吵架後，丈夫知趣的去逗貓玩。
妻子吼道：「你跟那一頭豬在幹什麼！」
丈夫驚奇道：「這是貓，不是豬呀！」
妻子一口接過：「我跟貓説話你插什麼嘴？」

◆ 理想是世界上最快樂的事。

——（古希臘）蘇格拉底

8	9		5		7		4	1
		9		4				
	4	6	2		1	9	7	
	3					5		
2			3		8			7
	6						8	
	2	4	8		9	7	3	
			6		3			
9	8		7		5		1	6

動腦急轉彎

從來沒見過的爺爺，他是什麼爺爺？

解答在這裡　　　　　　　　。爺王老

◆ 解答：181頁

	2		5		7		
		2		8			
5	1		6		9	8	
3			9			7	
7		9			3		4
4			2			1	
7	4		1		2	9	
		5		9			
			7		4		

笑話一籮筐 背景不同

　　一個希望孩子有骨氣得媽媽説：「為什麼你要跪下來求同學借你電動玩呢？」

　　孩子：「又沒關係，反正到時後他就會跪下求我還他啦！」

◆ 暫時的是現實，永生的是理想。

——（法）羅曼·羅蘭

1	4				6	3		7
				2		5		
8	3			4		1		
		9	2			1	6	
2		6	5	1			8	
6	1		7	8				
	6		1			7	3	
	9		2					
4		3	5			9	1	

動腦急轉彎

如果有一輛車，小明是司機，小華坐在他右邊，小花坐在他後面，請問這輛車是誰的呢？

解答在這裡 。的「明小」

秒殺！愛車
殺手 數獨 027

◆ 解答：182頁

	8	5	1				9	
				3		5		
7			6	5	9	3	2	8
	3			1				
4		6	8		5	1		2
				6			8	
8	4	2	5	7	3			6
		7		4				
	6				1	2	7	

笑話一籮筐 運氣也有用完的一天

　　一位演員巡迴演出回來，他對朋友說：「我獲得了極大的成功，我在露天廣場上演出時，觀眾的掌聲歷久不衰！」

　　「你真走運」他的朋友說：「下個星期再演出時就要困難一些了。」

　　「為什麼？」演員問。

　　「天氣預報說下周要降溫，這樣蚊子會少很多。」那人回答。

◆ 要想奮發，
　就得作出巨大而又迅速的努力。
　　　　　　——（法）盧梭

	9						2	
					7			6
5			8					
						4		
8		7		3				
							9	
	1							
							5	9
	5		9	2				1

動腦急轉彎

　　四個人在屋子裡打麻將，警察來了，卻帶走了5個人，為什麼？

解答在這裡　　　　　　因為他們在打「麻將」的人。

4		9		1			3	2
	8		7		3	4		
			2					9
	1	4	8	2				
6		8				9		4
			6	5	8	2		
9				6				
	5	3		2		9		
3	6		4		5			8

笑話一籮筐 家屬也是

　　一位病人來找精神科醫師：「醫生，怎麼辦……我一直覺得我是一隻母雞。」

　　醫生說：「喔，那很嚴重喔！怎麼現在才來就醫？」

　　病人：「因為我的家人都在等我生蛋。」

◆ 背著苦惱的命運，和自然奮鬥。

——魯迅

5				6	8		1		3
		7	3	2					
	6						8		
3	4			5			2		7
9	1			8		3		4	6
6		5				2		9	8
		1						3	
					1	5	6		
4		6			3	7			1

動腦急轉彎

有一個胖子，從高樓跳下，結果變成了什麼？

解答在這裡
　　　　　　　　　　　　　　　　　　　　。士胖死

◆ 解答：184頁

3			8					6
4				6	7	3		
	1		9	4				
	4						3	
	2	8				7	1	
	5						4	
			5	8			6	
		2	3	9				5
5					1			4

笑話一籮筐 果實未熟

　　有兩個神經病患從病院裡逃出來，兩人爬到一棵樹上，其中一個人突然從樹上跳下來，然後抬起頭對上面的人説：「喂——你怎麼還不下來啊！」

　　上面的那個人回答他：「不行啊！我還沒有熟……」

◆ 思想會有反復，信念堅定不移。

——（德）歌德

6			2					
	4	1	8					
	3			9	4	1	7	
5				4			8	
7				8				5
	9			3				2
	6	2	4	7			9	
					8	6	2	
				9				7

動腦急轉彎

三國美男子周瑜為什麼會感慨地說「既生瑜，何生亮」呢？

解答在這裡　　　　　　因為諸葛亮長得比他帥啊。

6			5					
8						3	2	
3	5			2	1			6
		4		3	8	6		
		6	4	5		8		
5			8	6			7	9
	7	9						8
					9			3

笑話一籮筐　誰求誰

　　母：「小明，不要再玩電動了！」
　　小明不聽，繼續玩他的電動。
　　母：「不聽話，待會就把你關到廁所，你就不要求我！」
　　小明：「那待會妳要上廁所時，就不要求我！」

◆ 如果說我看得遠，
　那是因為我站在巨人們的肩上。

——（英）牛頓

| | | | 5 | 8 | 1 | | |
|---|---|---|---|---|---|---|---|---|
| | | | | 2 | 5 | | 9 |
| 5 | 1 | | 9 | | | 6 | |
| | 9 | | | | | 5 | 2 |
| | 7 | | | 4 | | | |
| 3 | 8 | | | 7 | | | |
| | 3 | | 6 | | | 2 | 1 |
| 7 | | 6 | 2 | | | | |
| | 1 | 5 | 4 | | | | |

動腦急轉彎

歷史上哪個人跑得最快？

解答在這裡　　　　　　　　　。（快最得跑，快光跑）帝光

◆ 解答：186頁

3	9		8					
			6				7	5
			5	1		2		9
						6	2	
	3	2				1	5	
	5	4						
1		3		6	5			
2	6				4			
					8		3	6

笑話一籮筐 **想出名**

　　畢業典禮上，校長宣布全年級第一名的同學上台領獎，可是連續叫了好幾聲之後，那位學生才慢慢的走上台。

　　後來，老師問那位學生說：「怎麼了？是不是生病了？還是剛才沒聽清楚？」

　　學生答：「不是的，我是怕其他同學沒聽清楚。」

◆ 無事如有事時警惕，
有事如無事時鎮定。

——申涵光

1	2				7			
	8			1		6		
		4		3			9	
3				9			7	
		8	7		3	5		
	9			2				3
	4			5		7		
		5		6			8	
			1				5	4

動腦急轉彎

什麼人永遠無憂無慮？

解答在這裡　　　　　　　　　　　死了的人。

8		1			4	2	9	
			5					
	5	3		1		4		
5							3	
7				6				9
	2							6
		8		2		3	5	
					3			
	3	7	4			1		2

笑話一籮筐 老闆說

老闆對老婆說：「吃飯！睡覺！」
老闆對美女說：「吃個飯！睡個覺！」
老闆對情人說：「吃飯飯！睡覺覺！」
老闆對員工說：「吃什麼飯！睡什麼覺！通通加班！」

◆ 一個面具套不下所有人的臉。

—— （蘇聯）高爾基

			3			8		
				8			9	7
		2		4	7		3	
1	6			7			8	
	4			1			7	5
	1		7	5		6		
7	3			9				
		6			1			

動腦急轉彎

什麼樣的人死後還會出現？

解答在這裡

電視中的人啊。

		2			3	1		
				5				8
	7		6				3	
6			5			7		3
	1					9		
9		7			1			6
	3				5		7	
5				6				
		4	1			3		

笑話一籮筐　沒魚蝦也好

老媽對兒子說：「人家慈禧太后下葬時口中都含著一顆大珍珠，在我死之後一定也要含些什麼東西才有面子。」

兒子說：「你要含貢丸還是樟腦丸？」

◆ 個性和魅力是學不會，裝不像的。

——（德）伯爾

5	6					2		3
	8				5			
			1		9	6		
			8				6	
		2				1		
	3			5				
		8	7		4			
		7					1	
2		5					4	7

動腦急轉彎

世界上什麼人一下子變老？

解答在這裡　　新娘。因為今天是新娘，明天是老婆。

6			1					9
	5		2	7			4	
		7			8	2		
		3					9	2
	4			6			1	
7	9					3		
		1	9			4		
	2			8	4		7	
9					2			5

笑話一籮筐　避嫌

妻子：「每次我唱歌的時候，你為什麼總要到陽臺上去？」
丈夫：「我是想讓大家都知道，不是我在打妳！」

◆ 意志力堅定時，腳步自然不再沉重。

——（英）喬治·赫伯特

			8	4	7			1
	8	1				4	9	
5								
1						9		
4		9		6		5		8
	8							7
								2
8	7				5	1		
3			4	8	6			

動腦急轉彎

　　一個公公精神好，從早到晚不睡覺，身體雖小力氣大，千人萬人推不倒，這是什麼東西？

解答在這裡 ⋯⋯⋯⋯⋯⋯⋯⋯⋯⋯⋯⋯⋯⋯⋯⋯⋯⋯ 。轉陀止

◆ 解答：190頁

8	2							
		1		7				2
		7			9			4
6	1				7			
			9		2			
			4				9	5
2			6			8		
4				5		6		
							2	9

笑話一籮筐　彼此彼此

晚餐時，老公抱怨老婆煮的菜太難吃。
老婆說：「你娶的是老婆，不是廚師！」
晚上睡覺時，老婆說：「樓上有怪聲，你上去看看。」
老公回說：「妳嫁的是老公，不是警察！」

◆ 在大多數情況下，進步來自進取心。

——（古羅馬）塞內加

9			5			2		
	8			2			6	
		4			7			8
		8			9			3
	3			6			9	
6			4			5		
7			8			3		
	6			7			2	
		1			3			6

動腦急轉彎

三個人共撐一把只能遮一個人的傘，走在下雨的路上，三個人卻都沒有淋濕，這是為什麼呢？

解答在這裡　　　　　　　因為根本沒有下雨。

◆ 解答：191頁

			9				3	
		3				1		7
	6				7			
8			5					4
4								6
2					8			1
			4				9	
9		2				8		
	1				3			

笑話一籮筐 吃醋

老公：「嘿！老婆！我覺得隔壁的王太太實在很討厭耶！每次都來借醋，然後藉口都是到我們家吃螃蟹。」

老婆：「我們一定要想個辦法啦！不要讓她太囂張。」

老公：「對！我們一起想辦法……」

老婆：「啊！我想到了啦！我們就跟王太太說我們今天起要多吃醋，叫她借我們幾隻螃蟹！」

◆ 我所能奉獻的，
唯有熱血辛勞汗水與眼淚。
——（英）邱吉爾

		1				8		
	8			9				
2	6			5			3	4
	2							
	7		5	2	4		1	
							5	
9	1			8			2	6
				7			9	
		7	9			3		

動腦急轉彎

一個即將被槍決的犯人，他的最大願望是什麼？

解答在這裡　　　　　　　　　　　　　　　。牢上所睡矣

		9	6	3				
	7				9		8	
2		4						
5					8			
	1		2				3	
		3						1
						7		9
	5		9				1	
			4	5	6			

笑話一籮筐 期待

夫婦倆一起去參觀美術展覽，當他們走到一張僅以幾片樹葉遮掩下部的裸體女像油畫前，丈夫目瞪口呆地站在那裡，很長時間都不離開。

妻子忍無可忍，狠狠地揪住丈夫吼道：「喂！你到底在等什麼啊？」

丈夫期待的眼神說：「秋天……草枯落葉的時候。」

◆ 唯有人的品格最經得起風雨。

——（美）惠特曼

		9	8		7	6		
	3						2	
6			3		4			9
4		7				9		6
				9				
3		8				2		1
1			5		9			8
	4						5	
		5	4		2	1		

動腦急轉彎

　　孫悟空翻一個觔斗就有十萬八千里，卻始終沒跳出如來佛的手掌心，你知道如來佛的手跟別人的手有什麼不同嗎？

解答在這裡　　　　　　　　　　　　。同不大特

◆ 解答：193頁

7			9		2			8
	9						6	
		4	8		7	9		
8		9				5		6
				3				
6		5				4		1
		7	4		1	6		
	8						1	
5			6		8			9

笑話一籮筐 知錯不改的丈夫

「你總是知錯不改，真是個膽小鬼！」一個婦人抱怨自己的丈夫。

丈夫無奈的表示：「我若有這種勇氣，5年前我就和妳離婚了。」

◆ 不朽之名譽，獨存於德。

——（義大利）彼得拉克

	9					2		
	1			6			4	
7			8	2	5			1
	5					6		
	6	8		3		4	2	
	7					8		
6			3	8	1			9
	7			4			8	
	3				1			

動腦急轉彎

　　書呆子買了一本書，第二天他媽媽卻發現書在臉盆裡，為什麼？

解答在這裡　　因為這本書叫《水彩大全集》。

◆ 解答：194頁

3	1				5		7	2
9								
			3	9	6			
	7	6						
			6	5	8			
						1	8	
		2	3	4				
								9
6	3		2				1	5

笑話一籮筐 怨氣難消

法官望著被告說：「我看著你有點眼熟，是不是在哪裡見過你？」

「是的，法官先生，二十年前，是我介紹尊夫人和你認識的。」被告說。

「原來是你！太可惡了！判你二十年有期徒刑！」法官咬牙切齒地說。

◆ 道德是永存的，
而財富每天在更換主人。
—— （古羅馬）普魯塔克

			8	1	7			
	6						5	
8								1
1		9	7		3	6		2
	8			4			3	
5		3	6		9	1		4
7								9
	5						4	
			9	3	6			

動腦急轉彎

只有頭卻沒有身體的牛，叫做什麼牛？

解答在這裡 。牛蝸一

◆ 解答：195頁

2		9					6	
7					4			
6		4		5				1
	9							6
	6			7			1	
3							2	
5				8		6		7
			3					2
	3					5		8

笑話一籮筐 拉窗簾

　　光著身體的妻子：「把窗簾拉上吧！瞧我這模樣，要是讓對面屋裡那人瞧見，多不好意思！」

　　丈夫：「不必擔心，那人要是瞧見妳這模樣，就會把他家的窗簾拉上的。」

◆ 禮貌不用花錢，卻能贏得一切。

—— （法）蒙田

		1	9					6
	8			5			2	
9				4		7		
1			6		8			
	3	8		1		4	9	
			3		4			8
		6		3				2
	4			8			6	
8					2	3		

動腦急轉彎

古時候沒有鐘，有人養了一群雞，可是天亮時，沒有一隻雞給他報曉。這是為什麼？

解答在這裡　　　　　　　　　　因為他養了一群母雞。

					1	6		
7							3	
	1				8		4	
		2			7			6
	9		4		3		2	
8				1		5		
	2		7				1	
	5							2
		4	9					

笑話一籮筐 **時髦服裝**

　　妻子從服裝商店回來，高興地對丈夫說：「親愛的，快來看我買的這件衣服，這是目前名模最愛穿時髦服裝！」

　　丈夫：「嗯……是不錯。不過這服裝太陽曬了後會褪色的。」

　　妻子：「不會的，售貨員說了，它放在櫥窗　已經整整三年了，顏色仍然是這樣鮮艷。」

◆ 人生不會短暫到無法彬彬有禮。

——（美）愛默生

		4			1	9		
	7	2					5	
				3	8	4		
6				9			4	3
5	3			6				2
		5	8	1				
	4					1	7	
		8	9		6			

動腦急轉彎

一個快，一個慢；一個善，一個凶。但是在一起的時候，就是糊塗蟲。它們是什麼呢？

解答在這裡　　　　　　　　　　　　　　。蟲瓢

	7	4			2		8		
				4			3		
	3							7	
	6			1		7			
	9				4			1	
			2			6		3	
		3						5	
		8				9			
		1			6		2	9	

笑話一籮筐 結了婚的男人

　　跟我老公結婚以前約會時，他都很想親我，於是跟我約定「開車時每停一個紅燈，就親我一下」，我同意了之後，他每次載我，都專挑那些紅綠燈超多的省道去開。

　　結婚後，有一次我突然想起這件事情，於是我要求他像以前一樣，每停一個紅燈，就親我一下，他欣然同意，可是我發現那次……他卻開高速公路回家！

◆ 不寬恕別人的人，
　 至死也得不到別人的寬恕。
　　　　　　　——（美）羅斯福

		7				2		
	3		4		5		6	
4				3				7
	2		9		7		8	
		4		2		1		
	6		1		3		2	
8				9				6
	7		2		4		9	
		5				4		

動腦急轉彎

你知道為什麼魚只生活在水裡，而不生活在陸地上嗎？

解答在這裡　　　　　　　　　　　。裡身干釣種

◆ 解答：198頁

	4		3					
	2				1			7
		9			6			2
					7		8	
3				5				6
	8		9					
1			2			3		
5			1				6	
				3			4	

笑話一籮筐 比經驗

　　一位老先生走在路上被計程車撞到，於是二人在路邊吵了起來……

　　司機：「我的駕駛技術是一流的，錯不在我，而且我有十年的駕駛經驗呢！」

　　老先生：「是嗎？我走路走了五十年，還是第一次被撞！」

◆ 有信用不一定有錢，
　但有錢就一定要有信用。
　　　——（美）奧‧霍姆斯

			3				6	
		1	4	8			2	
	2							1
1				5	8	7		
6	5			7			3	2
		7	2	9				5
3							7	
	9			2	5	1		
	4			1				

動腦急轉彎

　一隻很會叫的狗，我們叫牠什麼？

解答在這裡　　　　　　　　　　　。丫玉仙

◆ 解答：199頁

			2		4	8		
	9	4						
3	8			1			5	
4					6		2	
5	1						7	3
	2		9					4
	5			2			4	6
						2	3	
	2	3		1				

笑話一籮筐 下棋和游泳

　　剛入學的時候全班自我介紹。一個同學走上講臺：「我叫尤勇，來自台南，我愛下棋！」說完就下去了。

　　下一位是個女生，她嬌羞地走上講臺，忐忑不安地自我介紹：「我……我叫夏琪……我、我喜歡游泳……」

◆ 不要過度承諾，但要超值交付。

——（美）邁克·戴爾

5	7	9						
3					4		1	
								6
	6				2			
		8	6	1	5	7		
			7				9	
1								
	4		3					2
						5	4	1

動腦急轉彎

蝌蚪沒有尾巴，成了青蛙。如果猴子沒有尾巴，是什麼？

解答在這裡 。子猴貓的

5		2	1	9	7			
								2
				3	5			
	5			9	3			4
	8				6			
9	7	6			1			
	6	8						
4								
		5	2	6	9			3

笑話一籮筐 菩薩

男精神病患者：「我有話想要告訴妳。」

女精神病患者：「什麼事？說呀！」

男精神病患者：（小聲耳語）「妳一定要保守祕密，我是菩薩的兒子。」

女精神病患者：「胡說八道，我什麼時候生過你這個兒子？」

◆ 勇敢寓於靈魂之中，
而不憑一具強壯的軀體。
—— (希臘) 卡贊紮基

	5	9	6					
4								7
				4			9	2
			9			1		
		4	1		5	7		
3		1			6			
1	7			5				
2								3
					2	6	5	

動腦急轉彎

誰最喜歡咬文嚼字？

解答在這裡

。蟲書蛀

	2						5	
		8		7				
		3			1	4		2
			9					1
	9			5			4	
7					8			
1		4	3			6		
				9		7		
	5						3	

笑話一籮筐 三缺一

　　鄰居某老太太生前酷愛打麻將，她過世之後子女為了表達孝心，決議燒一副麻將作為陪葬品，唯獨一位老太太最疼愛小女兒力排眾議大加反對。

　　眾子女大為不解的問：「為什麼不能送麻將？」

　　「你們也不想一想這樣妥當嗎？萬一人手不夠，她來叫我們湊個腳時，要怎麼辦？」

交叉型數獨玩法介紹

（1）每個小九宮格裡面的數字都要有 1－9 號排列著，然後我們從九宮格的橫排、直排找出相對應的數字，絕對不能重覆喔！

（2）解法和正規版的九宮格一樣，但是相對的斜角 A 跟 B 卻多出了色塊，那裡的數字必須填上符合的 1－9 號碼。聰明的你已經想到從哪裡先下手了嗎？

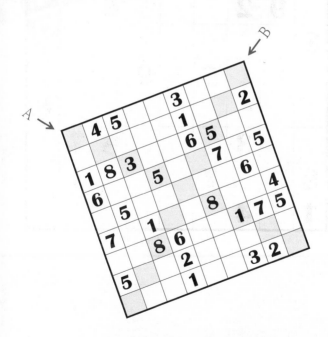

闖關就在下一頁，準備好挑戰了嗎？

						3		5
	5				9			8
	9	2				6		
8								
			5		2			
								6
		3				8	7	
9				7			1	
1		4						

笑話一籮筐 怕他會出軌

汽車嫁給了火車，但是沒多久就離婚了。

大家問其原因，汽車傷心地說：「他天天都在擔心我會被撞，實在讓人受不了。」

「妳不理他不就好了嗎？」

「但是我也時時都怕他會出軌呀！」

◆ 報復不是勇敢，忍受才是勇敢。

——（英）莎士比亞

		6						
9		8						
		1	3			6		
3				4				7
7								4
6				3				1
		7			8	4		
						1		2
						9		

動腦急轉彎

有一隻小白貓掉進河裡了，一隻小黑貓把它救了上來，請問：
小白貓上岸後的第一句話是什麼？

解答在這裡 。喵

			8	9		3		2
1		7			3	1		
					4		9	
	2	7		1	9			
	3	9		6	5			
9		3						
	5	1			6			
3		1		4	8		9	

笑話一籮筐　不是唯一

　　記得剛畢業不久的一天，女友給我發了一則簡訊：「我們還是分手吧！」

　　我正感到傷心欲絕的時候，女友又發來一則：「對不起，發錯了。」

　　聽到後，我徹底傷心了……

◆ 獨夫們是兇暴的，但人民是善良的。

——（印度）泰戈爾

				5	7		1	
		5	4	3		6	7	
		7					4	
		3	5					
6		1	7		3	2		4
					6	8		
	1					4		
	4	8		1	5	9		
	5		8	6				

動腦急轉彎

什麼老鼠用兩隻腳走路？

解答在這裡

。鼠老米

	8						9	
	2	5	8					7
	9							5
	5					9	6	
4	6		2		1		7	3
	3	7					2	
2							3	
9				4	1	5		
	1						4	

笑話一籮筐 童言童語

　　幼稚園老師出了題目叫作「公雞」。

　　老師：「哪一種動物有兩隻腳，每天太陽出來時會叫，而且叫
到你起床為止？」

　　小朋友異口同聲大叫：「是我媽媽！她很會叫！」

◆ 地上種了菜，就不易長草；
　心中有善，就不易生惡。

——證嚴法師

		4						
	2	6		7				
9	7							
						3		9
			7		3			6
		3	8					
5		2					1	
			9				4	

動腦急轉彎

兔子的眼睛為什麼是紅的？

解答在這裡 因為兔子和烏龜賽跑輸掉了，哭紅了眼睛。

		4			2	5	
	6	3	5			4	
			9	7		8	
4					7	2	
6						3	
2	7						6
4		9	7				
3			1	4	5		
9	2			3			

笑話一籮筐 有錢的祕訣

記者訪問一位富翁，問他為什麼這麼努力賺錢。
富翁：「這一切都要感謝我的老婆。」
記者：「那是為什麼？」
富翁：「因為很好奇，我想知道，到底我要賺多少錢才夠她花。」

◆ 為人善良和正直才是最光榮。

——（法）盧梭

				1	2	9		6
	6	2	7				1	3
						2		
5	9	7						
6								9
						7	2	8
		9						
4	8				1	6	7	
7		6	3	2				

動腦急轉彎

進動物園後，最先看到的是哪種動物？

解答在這裡 。Y

◆ 解答：206頁

1	9	6			7			
7	4		1	8		6	3	
	8		9			7		
	3							
		2		3				
								7
	8				2		9	
	5	9		7	6		2	1
			5			3	8	6

笑話一籮筐　減肥

　　路上，小李碰到小賀，於是就閒聊了一下：「聽說你老婆為了減肥，到騎馬俱樂部去運動了？」小李問道。

　　「是啊！他參加騎馬俱樂部已經快一個禮拜了」

　　「怎麼樣？成果如何？」

　　「很不錯啊！那匹馬瘦了快二十公斤了！」

◆ 對心靈來說，沒有微不足道的小事。

——（法）巴爾扎克

	5			7	6	9		2
		6			3	5	8	
	7	8						
	4			8				
8			3		7			6
				2			5	
						3	6	
	3	1	2			8		
7		5	9	3			2	

動腦急轉彎

麒麟飛到北極會變成什麼？

解答在這裡　　　　　　　　　　。熊貓來

			6					
6			**5**		**2**	**4**	**3**	
	5		**1**		**4**	**8**		**9**
4	**6**	**1**						
						1	**8**	**3**
3		**6**	**2**		**5**		**7**	
	9	**7**	**3**		**8**			**2**
				9				

笑話一籮筐 麻將送終詞

　　某人搓麻將成癮，死在麻將桌上。殯葬時兒子寫了篇悼詞：

　　老爸，昨天你兩眼還像二餅，今天就成了二條，不知東南西北風哪個把您害了！

　　您的追悼會開得很隆重，清一色都是您的麻友，大家排成一條龍與您告別，每人給您獻上一槓花。

　　您一生都想發財結果仍是白板，今到火葬場，您終於糊了！

◆ 所謂青春，就是心理的年輕。

——（日）松下幸之助

	4	5			3			
					1			2
1	8	3			6	5		
6			5			7		5
	5						6	
7		1			8			4
		8	6			1	7	5
5			2					
			1			3	2	

動腦急轉彎

「水蛇」、「蟒蛇」、「青竹蛇」，哪一個比較長？

解答在這裡　　　　　。寸公三最9智因，雪螢「誦竹青」

7	6				5			
				3	9	7		
		8	2	7	1			
	5							3
2	3	9				6	4	7
1						2		
			5	1	6	2		
		7	3	9				
			7				3	9

笑話一籮筐 比爛

甲：「我們高中最後一名是誰，還不是你嗎？」
乙：「那還不是因為你被退學了。」

◆ 希望是為痛苦而吹奏的音樂。

—— （英）莎士比亞

4	3				7			
			6					4
1	6	5	3					7
2						9		
6		9				5		8
		1						3
8					1	7	2	5
5				8				
			7				8	9

動腦急轉彎

　　王大爺養了隻乖乖狗，卻從來不幫狗洗澡，為什麼這隻狗仍不
會生跳蚤。為什麼？

解答在這裡　　　　　　　　　　　　　　　　因為牠是母狗。

◆ 解答：209頁

		5	6	9	3	2		
				2				
	8			5				
		7			1		2	
3	1		4		5		9	7
	9		2			1		
				1			4	
				6				
		1	5	4	9	8		

笑話一籮筐 原來如此

　　病人對醫生說：「哎呀！我吃的那些生蠔好像不大對勁？」

　　「那些生蠔新鮮嗎？」，醫生一面按病人的腹部一面問：「你剝開生蠔殼時肉色如何？有沒有聞到腥臭味？」

　　病人：「什麼！要剝開殼吃？」

◆ 愉快的笑聲，
　是精神健康的可靠標誌。

　　　　——（俄）契訶夫

9	4	1						
	2		4					
	7			8				9
	3		5		9		1	8
1	8						5	3
5	9		1		8		2	
2				5			9	
					4		7	
						3	8	1

動腦急轉彎

　　有一隻瞎了左眼的山羊，在它的左邊放一塊豬肉，在它的右邊
放一塊豬肉，請問它會先吃哪一塊？

解答在這裡　　　　　　　　　　。肉豬吃不，草吃羊山

	8					3	5	2	
5			3	8	6				1
					1				
	5				4				
4		1					8		3
					8			1	
					5				
2					3	4	1		9
	7	4	1					3	

笑話一籮筐 希望能成功

「醫生，手術成功的可能性有多少？」
「哦！我連這一次，已經有九十七次的手術經驗了。」
「那我就放心了。」
「嗯！我也希望在有生之年成功一次。」

◆ 快樂彌補了其他的缺陷。

——（美）弗羅斯特

			2					
2			1		4			
4	8					9	1	
	6	1			7	5		
		4	5		3	6		
		2	4			3	7	
	4	8					9	7
			7		9			5
				2				

動腦急轉彎

老師說蚯蚓切成兩段仍能再生，小東照老師的話去做了，而蚯蚓卻死了，為什麼？

解答在這裡　　　　　。向亡鎬齱猷巜亦頭沦瀜賨喧剳小

							8	
	6					3		2
		7	2				4	
3								
		8						
				1			2	
		5		2			9	
9	8				3			
					6			

[笑話一籮筐] 犀利人妻的反擊

　　丈夫向妻子抱怨：「妳買那麼貴的胸罩幹嘛？妳根本沒什麼胸部啊！」

　　妻子非常生氣的回答：「照這麼說你買內褲的錢都可以統統省下來啦！」

◆ 自信是承受大任的第一要件。

——（德）詹森

				7	6	8	1	2
7					1			
						6		
5					9	7		1
8		9				3		6
2		1	7					5
		8						
			9					8
4	5	2	8	1				

動腦急轉彎

為什麼老虎打架非要拚個你死我活絕不罷休？

解答在這裡　　　　　　　　　　　。諒惆手棘人有沒為因

秒殺！變態
殺手數獨　087

		6				3		9
5				6		1	2	
		2	8	1		6	5	
		1				4	9	
	4	7				8		
	2	5		9	1	7		
	7	8		2				5
3		9			2			

笑話一籮筐 推銷員

　　一天某推銷員按電鈴：「太太我這邊有一本書《丈夫晚歸的500種藉口》，妳一定要買！」

　　太太：「開笑話！我為什麼一定要買？」

　　推銷員：「我剛賣給妳先生一本了！」

◆ 人必須要有耐心，特別是要有信心。

——（波蘭）居里夫人

5	4							1
				4	7			3
							9	
	9		4	3	5			8
		7	1		6	9		
4			7	2	9		3	
	7							
1			5	7				
2							4	7

動腦急轉彎

阿明給蚊子咬了一大一小兩個包，請問較大的包是公蚊子咬的，還是母蚊子咬的？

解答在這裡 當然是母蚊子咬的，公蚊子不吸人血。

		7	3				9	
		8	5	6	9	1	4	
	9		1				3	
2								
	7						1	
								6
	4				2		6	
	5	2	8	1	6	4		
		6			5	2		

笑話一籮筐 看開點

　　老師剛才在課堂上講完友善的重要，下課後小華就問小賀：
「如果身邊有鬥雞眼的人，要如何安慰他？鼓勵他？」
　　小賀說：「就跟他說『要看開點』不就好了嗎？」

◆ 自重是第二信仰，是約束萬惡之本。

——（英）培根

			4	5	1	3		
		1		3	6			9
			9					
	4		1		2			
	6	8				4	1	
			6		4		9	
					7			
1			2	4		8		
		7	8	1	9			

動腦急轉彎

　　螳螂請蜈蚣和壁虎到家中做客，燒菜的時候發現醬油沒有了，蜈蚣自告奮勇出去買，卻久久未回，究竟發生了什麼事？

解答在這裡　　　　　　　　　　　蜈蚣還在門口穿鞋子。

1	4		7		5	3		
				3	1	9		
	5		4					
							8	
				7				
		6						
					6		1	
		4	1	2				
		5	3		4		8	2

笑話一籮筐 五香乖乖

小賀的媽媽要他雜貨店買五香乖乖回來祭祖，當小賀去了很久都還不回來，媽媽決定自己去看看到底是怎麼回事，結果看到小賀就站在雜貨店的門口傻傻地等。

媽媽不高興的問他：「我要你買五香乖乖，你在搞什麼呀？」

小賀一臉無辜的說：「老闆說他只有三箱乖乖，所以要我在這裡等，他去別地方調貨！」

◆ 極少數人有理智，多數人有眼睛。

——（英）邱吉爾

	5			3			7	8	
		4							
			6		9	1		4	
				9					
				4					
				2					
3		5	2		8				
						9			
	4	2		1			5		

動腦急轉彎

為什麼森林之王老虎總是派獅子去聯繫事情？

解答在這裡　　　　　　　　　　　（獅）獅子嘛。

2	4		3	6				
		1						
		6					8	3
1	3							
6				4				1
							4	2
8	9					7		
						9		
			3	9			1	8

笑話一籮筐 傳教

　　傳教士到附近社區作家庭訪問兼傳教，他按了門鈴，有一個女士出來開門了，

　　她一見是傳教士，便說：「我信佛。」

　　傳教士也開口了，他說：「佛太太，妳好，我可以進去坐嗎？」

◆ 時間會平息最大的痛苦。

——（英）凱利

		2						
				3				
		3			5	4	7	
			8			2		
9	5					6	8	
	7		4					
5	1	2				7		
				9				
						8		

動腦急轉彎

龜兔賽跑總是龜贏，兔子應該堅持比哪一項目，才能贏得了烏龜？

解答在這裡

跑步距離。

		9		1	4		8	
1								
4		7			2			
3	6							
	9			8			5	
							9	7
			1			2		8
								9
	4		8	3		1		

笑話一籮筐 插隊

　　一位婦人匆匆走進肉店，毫不客氣地喊道：「喂！老闆，給我一百元給狗吃的牛肉。」

　　然後，她轉身向另一名等待的婦人說：「妳不會介意我插個隊吧？」

　　那婦人冷冷的回答：「當然不會，既然妳那麼餓了，讓妳先買也沒關係。」

◆ 忍受痛苦，
　要比接受死亡需要更大的勇氣。
　　　　　　——（法）拿破崙

	8	4					6	
			4					
		2			9			
3	1	5			7		8	
				1				
7			8		6	1	9	
		7			8			
					4			
2						6	1	

動腦急轉彎

　　從前有隻小羊，有一天他出去玩，結果碰上了大灰狼。大灰狼說：「我要吃了你！」你們猜，結果怎麼了？

解答在這裡　　　　結果大灰狼把小羊吃了。

	2			6	3	9		
		3	9					
7					5			3
		7						
5	4			2			9	6
						8		
8			2					4
						8	1	
		5	1	3			6	

笑話一籮筐 **針鋒相對**

　　一名統計學家遇到一位數學家，統計學家調侃數學家說：「你們不是說 X ＝ Y 且 Y ＝ Z 則 X ＝ Z 嗎？那麼想必你若是喜歡一個女孩，那麼女孩喜歡的男生你也會喜歡囉？」

　　數學家想了一下反問道：「那你把左手放到一百度的滾燙熱水裡，右手放到一個零度的冰水裡，用理論來說也沒事吧？因為它們平均不過是五十度而已！」

方型數獨玩法介紹

（1）每個小九宮格裡面的數字都要有 1－9 號排列著，然後我們從大九宮格的橫排、直排找出相對應的數字，絕對不能重覆喔！

（2）這次我們發現色塊是呈現正方型，也就是説指標 A 方型色塊裡面的答案是 1－9 數字外，也要注意指標 B 橫排、直排單向數字的解法。怎麼樣？有沒有被題目的難度嚇到啊？

闖關就在下一頁，準備好挑戰了嗎？

		9		5	3			
3		6	1					
								2
7	3			6			4	8
8								
					9	1		4
		8	7			3		

笑話一籮筐　醫學院口試

　　醫學院某班進行口試，教授問一個學生問題，題目是某種藥每次口服量是多少？

　　學生回答：「5公克」一分鐘後，他發現自己答錯了，應該是5毫克，便急忙站起來說：「教授，允許我糾正嗎？」

　　教授看了一下錶，然後說：「不必了，由於服用過量的藥量，病人已經不幸在30秒鐘以前去世了！」

◆ 哀莫大於心死，而人死亦次之。

——《莊子·田子方》

							9	
7						3	1	
	5		6					
	7			9			6	
				8				
	1			3			4	
					7		8	
	6	7						9
	8							

動腦急轉彎

　　一個侍者給客人上啤酒，一隻蒼蠅掉進杯子裡面，侍者和客人都看見了，請問誰最倒霉？

解答在這裡　　　　　　　　　　　　　　　　。蠅蒼

			2					4
	8							
		3	1					
		7		4		2		
1				7				4
		6		8		5		
					9	4		
							2	
9					6			

笑話一籮筐 求婚

　　八歲的小英很可愛，常常有班上小男生求婚。

　　有一天，小英回家後跟媽媽說：「媽咪！今天小賀跟我求婚要我嫁給他……」

　　媽媽漫不經心的說：「那他有固定的工作嗎？」

　　小芳想了想說：「有，他是我們班上負責擦黑板的。」

◆ 嚮往虛構的利益，
　往往是喪存的幸福。

———（古希臘）伊索

		4				2	1	
						4		
6	9				2		3	
		2						
			4					
				7				
	4		7				2	9
	3							
1	8				7			

動腦急轉彎

　　這個東西，左看像電燈，右看也像電燈，和電燈沒什麼兩樣。
但它就是不會亮，這是什麼東西呢？

解答在這裡　　　　　　　　　。燈畫的上牆

◆ 解答：220頁

			6	8				
	5					6		4
				2		1		
7					2			
				3				
		1						2
	7			1				
3		6					1	
				7	6			

笑話一籮筐　畢業贈言

　　畢業典禮上，大家都為了即將離別的同學而傷心難過，這時班上一位留級生，在畢業紀念冊上寫著：「各位同學，我還有事！你們先走，珍重再見。」

◆ 貧而無諂，富而無驕。

——子貢

7			3					
	1						3	
			4			1		
	2			5			4	
6								2
	8			2			5	
		6			8			
	9						7	
					7			3

動腦急轉彎

在茫茫大海上漂泊了大半年的海員，一腳踏上大陸後，他接下來最想做什麼事情？

解答在這裡　　　　　　　　　　　　邁下一步的意思。

					9			3
5				1				
		8	6				7	
6	5							
	3						2	
							5	4
	4				6	1		
			3					5
7			1					

笑話一籮筐 司機的建議

小賀對計程車司機抱怨：「搭你的車好無聊，都沒有音樂。」
司機說：「那我建議你搭垃圾車。」

◆ 成功後的反省也是必要的。

——（日）本田宗一郎

	8	3	1			5	9	
1								8
5			8		3	7		
2				9				
9			7		2			6
				1				9
		1	6		4			5
8								7
	6	9			5	1	8	

動腦急轉彎

請你解釋：悲劇和喜劇有什麼連繫？

解答在這裡　　　悲劇演人看著笑，喜劇演人看著哭了。

			3	**1**				**7**
1	**3**	**5**		**9**				
7	**9**	**2**	**4**	**6**				
			1					
8	**1**		**9**			**4**		
			6	**2**		**1**		
						3		
		4		**3**			**7**	

笑話一籮筐 無底洞

　　一個中年人在酒吧喝悶酒，旁邊的人問他有什麼不痛快。
　　「我真慘！我老婆拐了我所有的財產跑了！」
　　「老兄！你這還算幸運的，我老婆拿走了我所有的財產還不肯走。」

◆ 不要隨心所欲，要隨心教育自己。

——證嚴法師

			1					
1		7						4
	2							
	6			3	7			9
								6
				6				
	1			7				

動腦急轉彎

　　小明在一場激烈槍戰後，身中數彈，血流如注，然而他仍能精神百倍地回家吃飯，為什麼？

解答在這裡　　　　　　　　　　　　　　。戰打在玩他

◆ 解答：223頁

					1			
		3	9					
					7		4	
			5				6	
7				4				8
								4
				6		3		

笑話一籮筐 不需費勁

路人：「請問一下醫院怎麼走？」
小賀：「很簡單，你現在閉著眼睛，走到馬路正中央，然後站在那裡別動……大約十分鐘之後你就會到醫院了。」

◆ 失寵和妒忌曾經使天神墮落。

——（德）海涅

3	**5**							
	8							
		8		**9**				**6**
		5						
		3		**8**				
			4					
		7		**3**				

動腦急轉彎

經理不會做飯，可是有一道菜特別拿手，是什麼？

解答在這裡　　　　　　　　　　。魚魷炒

3	7		2					
6		3						
	2					6	1	
		8						
			6					2
						1		7

笑話一籮筐 誰賺最多

某次經濟學教授上課時談到：「同學們，外勞對台灣的影響很大，你們猜那一國的外勞賺走最多錢？是泰勞、越勞、菲勞，還是……」

某生搶先回答：「麥當勞！」

◆ 唯有徹底體驗苦惱，
才能醫治苦惱。

——（法）普羅斯特

		4			5	6	7	
6	8	3		4			5	
5					8		3	4
					1	4		
		8	4					
4	6		3					5
	5			6		3	9	2
	3	9	5			1		

動腦急轉彎

　　馬克在機場辦出境手續時，才想起忘了拿護照，他怎樣才能在最短的時間裡拿到護照呢？

解答在這裡　　　　　　　　　　打電話請家人以快專送到了。

			1				**8**	
7				**5**		**2**	**9**	**3**
3	**2**					**1**		
			9	**4**				
	8						**4**	
				7	**8**			
		1				**3**	**5**	
4	**3**	**6**		**9**				**1**
	5				**1**			

笑話一籮筐 精神病患的對話

A：「怎麼樣？這本書寫得還不錯吧？」

B：「真是曠世鉅作。一點廢話都沒有，簡潔有力。不過有一個缺點，就是出場人物太多了！」

護士：「喂！你們兩個……快把電話薄放回去。」

◆ 過著杞人憂天的生活，
　人生就未免太短暫了。

—— （法）金斯利

							8	9
3	6				9	2		7
		9				1		
					5			8
4			3		8			5
5			9					
		3				5		
6		7	8				2	3
9	2							

動腦急轉彎

　　有名偷車賊，在某天四下無人時看到一輛凱迪拉克，他卻不動
手，為什麼？

解答在這裡　　　　　　　　　　　　　　　。的啊車晉車

秒殺! 變態
殺手 數獨　　115

							8	
	7	4					5	
3				7	9			
				1	7			
	8						4	
		5	3					
			8	5				9
	5					4	6	
	6							

笑話一籮筐 可以得到多少

一個男的幫他太太向保險公司買了保險。

簽約完後，男的問那個業務員：「如果我太太今天晚上死了，我可以得多少？」

業務員答道：「大概二十年的有期徒刑吧！」

◆ 知識是治療恐懼的藥。

——（美）愛默生

	5	7						
		8				3	1	
		4		8			2	
			5	3				
			9	1				
	3			4		6		
	8	6				5		
						2	3	

動腦急轉彎

小剛從5000公尺高的飛機上跳傘，過了兩個小時才落到地面，為什麼？

解答在這裡 　　　　　　　　　　上機飛在掛傘的他。

	6		1	3			8	
8								2
							1	4
					3			
			7		2			
			5					
4	5							
9								7
	7			1	5		3	

笑話一籮筐 情侶吵架

一對情侶吵架。
女：「你每一樣東西都比不上任何人！」
男：「對，尤其是女朋友！」

數比數獨玩法介紹

（1）每個小九宮格裡面的數字都要有 1－9 號排列著，然後我們從大九宮格的橫排、直排找出相對應的數字，絕對不能重覆喔！

（2）在平常狀況下，大家一定都知道 1－9 號中，比數值誰會比誰大，所以現在我們除了解開數字外，也要注意九宮格內的比數指標喔！比如圖示 A 所指的 8 ＜的數字，就代表著下面那一格絕對不會出現比 8 還小的數字，所以輕易的就可以解出該區塊的數字喔！聰明的你趕快來試試吧！

闖關就在下一頁，準備好挑戰了嗎？

◆ 解答：228頁

	8							
						3		
3	1			8				9
							8	
								7
		1			3			
4								3

笑話一籮筐 動物的副產品

有一個餐廳裡，一位老先生叫住了服務生。
「服務生，你們這裡有什麼招牌菜？」
「先生，我們這裡最有名的就是燕窩了！」
「不了，我不吃動物吐出來的東西，太沒衛生了。」
「那客人您想吃什麼呢？」
「先給我來一份雞蛋吧。」

◆ 世界何懼之有，唯需懼怕自己。

—— （德）席勒

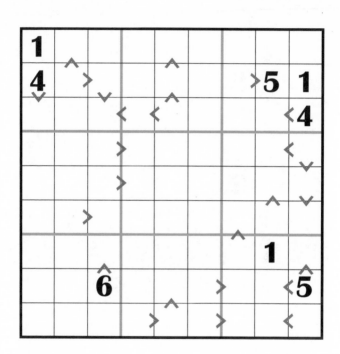

動腦急轉彎

「東張西望」、「左顧右盼」、「瞻前顧後」，這幾個成語用在什麼時候最合適？

解答在這裡　　　　　　　　　　。剝蒜是的站車等

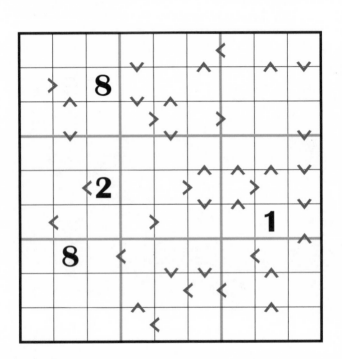

笑話一籮筐　請假

　　男職員向女主管請假。

　　男職員：「經理，我想請假去向我女友求婚。」

　　女主管（鄙視的眼神）：「難道你沒有聽説過婚姻是愛情的墳墓？」

　　男職員想一下便説：「那麼……就讓我請喪假吧。」

◆ 憤怒以愚蠢開始，以後悔告終。

——（古希臘）畢達哥拉斯

動腦急轉彎

什麼叫做「緩兵之計」？

解答在這裡

。計之兵緩叫就

◆ 解答：230頁

笑話一籮筐　報復

　　小賀在金門當兵時，慘遭兵變，女朋友將要和別人結婚了，希望小賀能將她的照片寄還給她。

　　小賀悲痛之際，向同袍們借了二、三十張女孩子的照片，連同女友的照片一起裝進紙盒裡，寄給移情別戀的女友。

　　他在信上註明著：請挑出自己的照片，其餘的再寄還給我。

◆ 永遠要記得，
　成功的決心遠勝於任何東西。
　　　　──（美）亞伯拉罕·林肯

動腦急轉彎

　　有兩個人到海邊去玩，突然有一個人被一陣浪捲走了，被捲走的人叫小明，剩下的那個人叫什麼？

解答在這裡　　　　　　　　　　　　　叫救命。

笑話一籮筐　無從選擇

女：「你喜歡我天使的臉孔，還是魔鬼的身材？」
男：「我⋯⋯我、我喜歡你的幽默感！」

鉅齒數獨玩法介紹

（1）每個小九宮格裡面的數字都要有 1－9 號排列著，
然後我們從大九宮格的橫排、直排找出相對應的數字，
絕對不能重覆喔！

（2）有沒有發現這次小九宮格的曲線怎麼不一樣了？像
是鉅齒不規格形狀……沒錯！聰明的你已經發現這種解
法就跟正規版數獨一樣，只是圖示 A 指標所圍起來的地
方要如何填上 1－9 號碼，就要動動你的金頭腦囉！

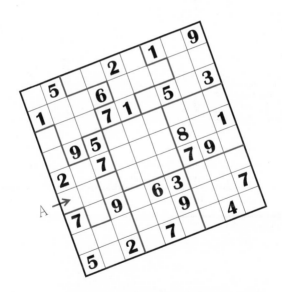

闖關就在下一頁，準備好挑戰了嗎？

	5			2		1		9
1			6					
			7	1		5		3
	9	5						
2		7				8		1
						7	9	
7		9		6	3			
					9			7
5		2		7			4	

笑話一籮筐 ：實話實說

　　小英：「小賀，你看我這新燙的髮型，會不會讓我看起來很醜？」

　　小賀：「不會。」

　　小英：「真的一點都不會？」

　　小賀：「真的不會！因為妳的醜跟妳的髮型沒有關係……」

◆ 輕敵,最容易失敗。

——魯迅

4		9						
			9				3	
	3		4		2			
3		2				1		
7								
8						3	5	
				4				6
						2		
			5	3	1			4

動腦急轉彎

很多人都喜歡上網,很多人努力地上進,每個人都要上廁所,但是所有人都怕上的是什麼?

解答在這裡　　　　　　　　　　　　　　。當上

◆ 解答：233頁

1	6							
7			2		6	3		
			3			6	5	
	1	6		3			2	
		6	1	4				
	4			5		7	6	
	3	4			9			
	2	8			3			9
							3	2

笑話一籮筐 祭墓風俗

　　外國人祭墓時，只是提供一束鮮花，而中國人卻擺上大魚大肉和水果等食物，而且還有許多餅乾零食等等⋯⋯

　　外國人見到就嘲諷地問：「你們準備這麼多東西，墳墓裡的人什麼時候會出來吃呢？」

　　中國人不急不徐地回答：「等你們外國人從墳墓裡爬出來賞花時，我們中國人就會出來吃東西了⋯⋯」

◆ 凡事皆需盡力而為，
 半途而廢者永無成就。

—— （英）莎士比亞

	2		8			6		
	4						9	1
2			7					
						5		6
			8					
9		1						
					3			2
8	5						3	
	3			7			1	

動腦急轉彎

　　小胖在從圖書館回家的計程車上睡著了。他一覺醒來，突然發現前座的司機先生不見了，而車子卻仍然在往前進，為什麼？

解答在這裡　　　　車子抛錨了，司機正在後面推車。

						3		
9						3		
	2				9		6	
			3		5			
		8		2				
	4						8	
1		9						7
2		7						
4			1					
					1			3

笑話一籮筐 一樣撞鬼

　　小賀抄近路穿越墳場，聽見敲擊聲有點怕，可是仍繼續走。

　　但是敲擊聲越來越大，他越來越害怕，忽然見到了一個人在鑿基碑。

　　小賀終於放下心的對他說：「謝天謝地，你把我嚇壞了，你在做什麼啊？」

　　那人回答：「他們把我的名字刻錯了，所以我自己上來改。」

◆ 我們不懷抱希望，
 而是生活在慾望中。

　　　　　　──（義）但丁

		7		3		1		
			5		2			
			3		9			
			7		1			
1	3						2	8
2				7				6
	6						5	
	5			6			1	

動腦急轉彎

　　有一個人想要過河，但水很急，這裡有一把梯子和木頭，但梯子還差10公尺，木頭只有5公尺，請問他要怎樣才能過河？

解答在這裡　　　　　　　　　　　　　　　　。歪手

◆ 解答：235頁

6								
			2		9	1		
				3		6	5	
	3							1
		8		4				
	1					7		3
	4	9			7			
		7					9	
			9		8			7

笑話一籮筐 多一點

　　學校剛公布段考成績，媽媽就問小賀：「聽說隔壁家的小華數學考99分，你考幾分？」

　　小賀一臉得意説：「嘿！我比她多一點！」

　　媽媽很高興：「那你考100分囉？」

　　小賀：「錯！是9.9分！」

◆ 任何改正，都是進步。

——（英）達爾文

7					4		1	
							5	6
1				2	7			
	1					9		3
			8		5			
2		1						
	4	6						
		1		3		9		
		6						5

動腦急轉彎

爬高山與吞藥片有什麼不同之處？

解答在這裡

一個人爬上，一個人嚥下。

◆ 解答：236頁

							2	
6				5				
						8		
	5						7	
		8			5			
		4			1			
9		8						
				8			9	
	6				2			3

笑話一籮筐 有種

老師：「小賀，站起來回答這個問題。」
小賀：「老師，我不會。」
老師：「你自己說，不會該怎麼辦？」
小賀：「坐下。」

◆ 卓越的才能，
如果沒有機會，就將失去價值。
　　　　——（法）拿破崙

			7	1		2		
		6					5	
				8		6		
					7			4
4	3						6	7
2			1					
		1		2				
	5					9		
		2		6	1			

動腦急轉彎

用什麼方法立刻可以找到遺失的圖釘？

解答在這裡　　　　　　　　　　　　。手腳用不

			8				2	4
7				6				
	9	5						
5						6		2
		4		9	7			
6						7		1
	5	6						
1				4				
			3				6	5

笑話一籮筐 激將法

期中考前。
學生：「老師，這題會不會考？」
老師：「我怎麼知道？」
學生：「這麼沒水準的題目，我想一定不會考的！」
老師：「誰說的！我敢說期中考的填充就有這麼一題！」

◆ 失望雖然常常發生，
　　但總沒有絕望那麼可怕。

—— （英）詹森

3							5	
			6	4	5		8	
							7	6
	2			1				
	7		9	8				
	3					6		8
					2			5
6	1	2						
		8			1	4		

動腦急轉彎

　　警方發現一樁智能型的謀殺案，現場沒有留下任何線索，也沒有目擊者，但警方在一小時後宣佈破案，為什麼？

解答在這裡　　　　　　　　　　　　　凶手自首了。

◆ 解答：238頁

			8			5	9	
		9		2		1		
	2				8			
4			9		1			6
9	8							
5			2			4		3
	5					2		
		1		5			4	
				6			3	8

笑話一籮筐 有理

老師要學生造一個有「糖」字的句子。
小賀造句說：「我正在喝奶茶」
老師生氣的說：「那『糖』在哪裡？」
小賀：「在奶茶裡！」

◆ 對時間的慷慨，就等於慢性自殺。

——（蘇聯）奧斯特洛夫斯基

			6		4		2	
	8	2						
						8		9
	5			1				
2		7				4		
	9			3				
						2		1
	7	8						
			1		3		5	

動腦急轉彎

在不能用手的情況下，怎樣才能把桌上的一碗麵吃完？

解答在這裡

用筷子。

◆ 解答：239頁

		7		3		5		
9	2		7					
	3							6
8		1						
			5	8				7
				9			7	
					1			2
5						9	3	
	6				7		8	

笑話一籮筐 名次會説話

　　小賀是一個剛進小學讀書的新生。

　　第一次期中考的成績單發下來後，小賀的爸爸對他説：「兒子，希望以後不要每次看到你的名次，就知道你們班上有幾個人好嗎？」

◆ 最不會利用時間的人，
 最會抱怨時間不夠。

 ──（法）拉布呂耶爾

		8			3			
			1		9	2		
9							6	
	1		9				3	5
				1				
4	8				2		9	
	9							8
		1	3		7			
			8			6		

動腦急轉彎

　　一位植物專家、一位原子彈專家、一位動物專家同在一個熱氣球上。此時，熱氣球超重，必須扔掉一位科學家，請問扔哪一位？

解答在這裡　　　　　　　　　。的一重最裡球氣熱扔

秒殺！殺手數獨　143

		3		8	1			
5	9							
								9
	6				5			
3						2	6	
			1		6			
		8		2				5
						8		7
2		4		7				

笑話一籮筐　理由

老師：「為何你們都考這麼爛？」
小丸子：「眼鏡度數不夠...」
小葉子：「我脖子扭傷。」
小貴子：「前面同學個子太高。」
小賀：「隔壁同學用鉛筆，我看不清楚……」

◆ 傻瓜的心在嘴裡，
聰明人的嘴在心裡。

—— （美）佛蘭克林

1	3		8					
	9			7			1	
	1					7		
		2						
							6	
			2					3
5					8			
						1	2	6
		6						4

動腦急轉彎

　　大街上，有個人仰著頭站著。旁邊的人以為天空中有什麼的東西，都跟著往天上看。可是天空中什麼也沒有。你猜那人怎麼說？

解答在這裡　　　　　　　　。了正真算頭的我說他

			8				6
	1				3		
		7					
			3		8	7	
8		1					
					1	2	
	4	9		3			
		2		9			8
9					3		

笑話一籮筐 **數學題**

在一堂數學課上，老師問同學們：「誰能出一道關於時間的問題？」

話音剛落，有一個學生舉手站起來問：「老師，什麼時候放學？」

殺手數獨玩法介紹

（1）每個小九宮格裡面的數字都要有1－9號排列著，然後我們從大九宮格的橫排、直排找出相對應的數字，絕對不能重覆喔！

（2）有沒有被這次密密麻麻的數字給嚇到啊？別擔心，現在就告訴你如何解題。首先我們先看到圖示A指標的地方出現24的總和數字，那代表填上裡面數字的和必須是符合總數才是正確的，再來要注意B指標被虛線圍起來的地方，總和的數字絕對不會超出虛線外喔！怎麼樣？有沒有發現熱血沸騰準備迎接挑戰呢？

闖關就在下一頁，準備好挑戰了嗎？

笑話一籮筐 解答

老師：「如果你的褲子的一個口袋裡有二十元，而另一個口袋裡有五百元，這說明什麼？」

學生：「這說明著，我穿的不是自己的褲子，是別人的！」

◆ 一言為重百金輕。

——王安石

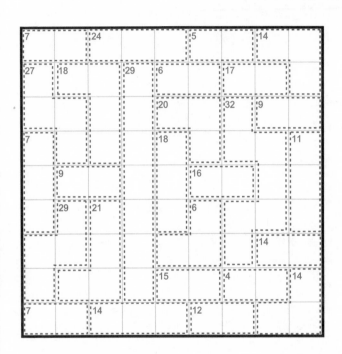

動腦急轉彎

　　牛頓在蘋果樹下被蘋果擊中，發現了地心引力；如果你坐在椰子樹下，等待被椿子打中，你會發現什麼？

解答在這裡　　　　　　　　　　。覺感的蛋笨己自覺發會你

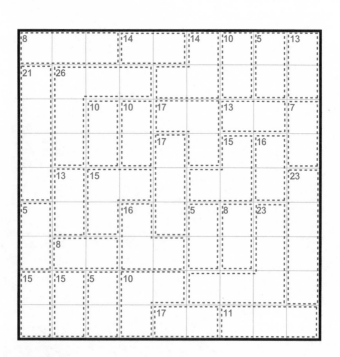

笑話一籮筐 殺豬的

　　小賀是一位勤奮好學的學生，他利用寒暑假兼職賺取學費。白天幫肉販割肉，晚上則到醫院工作。

　　某晚，有位老婦因急要施行手術，由小賀用滾輪式病床推她進手術室。老婦看了他一眼，突然驚惶失色的大喊：「天啊！你是那個菜市場殺豬的，你想要把我推到哪裡？」

◆ 緩字可以免悔，退字可以免禍。

——弘一法師

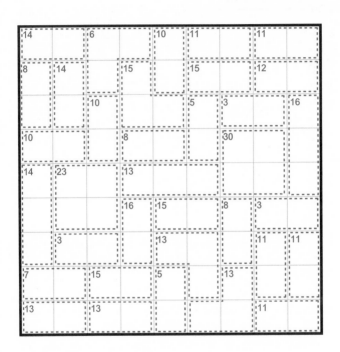

動腦急轉彎

有個人餓得要死，冰箱裡有雞肉、魚肉、豬肉等罐頭，他先打開什麼？

解答在這裡 。門箱冰開光

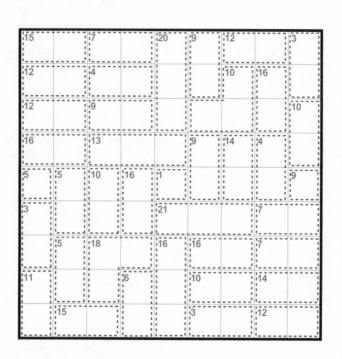

笑話一籮筐 高明的造句

　　課堂上，老師讓大家用「發現」、「發明」、「發展」造句。
　　一位同學站起來說：「我爸爸發現了我媽媽，我爸爸和我媽媽發明了我，我漸漸發展長大了。」

◆ 一切責任的第一條：
不要成為懦夫。

——（法）羅曼・羅蘭

14		11		4		13	11
8	6	23		13		15	
	8		7				11
9	11	12		30		11	
					9	3	17
5	12		18		12		
	20			13		15	5
		11			9		
10			4		13		12

動腦急轉彎

換心手術失敗，醫生問快要斷氣的病人有什麼遺言要交代，你猜他會說什麼？

解答在這裡　　　　　　　。∀陪的手些那貝要我

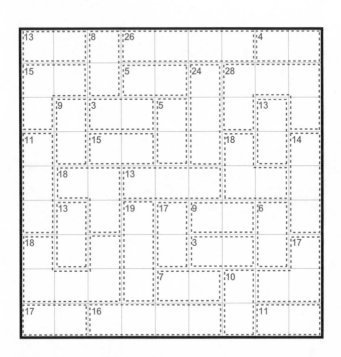

笑話一籮筐 偷看日記

某日，小賀向媽媽告狀
小賀：「媽！姊姊偷看我的日記啦。」
媽媽：「你怎麼知道？」
小賀：「她日記上寫的！」

◆ 不以規矩，不能成方圓。

——孟子

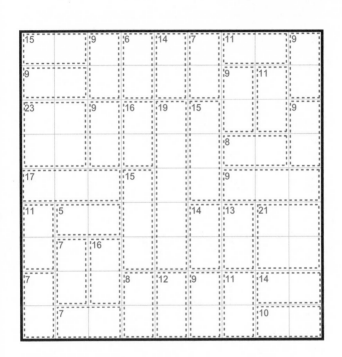

【動腦急轉彎】

打什麼東西既不花力氣，又很舒服？

| 解答在這裡 | 打瞌睡。 |

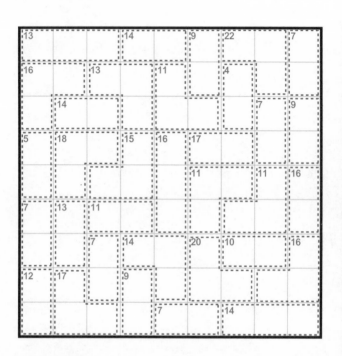

笑話一籮筐 站在哪一邊

　　小賀的媽媽口沫橫飛地對著鄰居數落自己先生的不是，正巧她可愛的兒子小賀放學回來。

　　母親心想小賀跟自己最親近了，因此就問他：「如果爸爸媽媽吵架了，你會站在哪一邊？」

　　小賀想了想説：「站旁邊！」

◆ 打破常規的道路指向智慧之宮。

——（英）布萊克

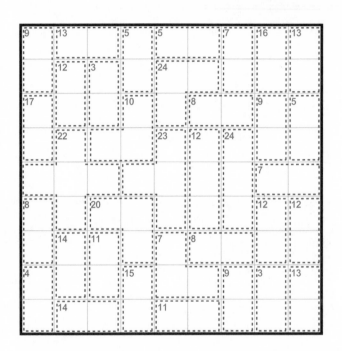

動腦急轉彎

如果明天就是世界末日，為什麼今天就有人想自殺？

解答在這裡

怕來不及見證末日。

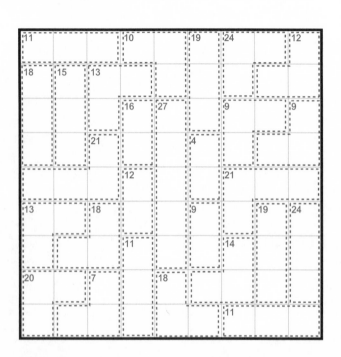

笑話一籮筐　講求證據

　　有兩隻蚊子，一隻喝飽了血一隻空著肚子，妻子要當法官的丈夫去打蚊子，法官一下子就把喝飽血的蚊子拍死了，但是對另一隻卻遲遲不動手。

　　妻子感到疑惑，就問為什麼？

　　結果那位法官老公輕輕地說：「因為證據還不足……」

◆ 一個不注意小事情的人，
　永遠不會成就大事業。
　　　　——（美）安德魯・卡內基

6	20	11	11	21	
	18	13	19	16	
16	17	12	16	22	7
13	13	15	15	14	20
24	7	20	12	12	15

動腦急轉彎

用椰子和西瓜打頭，哪一個比較痛？

解答在這裡　　　　　　　　　　　　　。瓜西打頭用

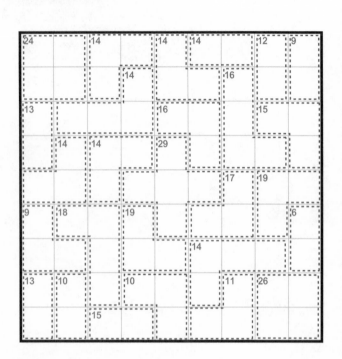

笑話一籮筐 　自以為是

　　在班上，小賀和小美在説話，忽然小賀一本正經的説：「小美，我有一件重要的事想跟妳説……」

　　小美一聽，很得意的撥撥頭髮説：「幹嘛？」

　　小賀就忍住不笑的説：

　　「妳的鼻屎黏在嘴角好久了……」

◆ 創業需要遠見、雄心和行動。

——（芬蘭）約瑪・奧利拉

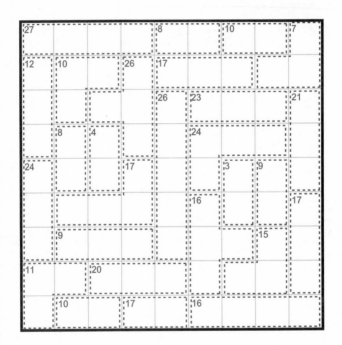

動腦急轉彎

為什麼飛機飛這麼高都不會撞到星星呢？

解答在這裡　　　　　　　　　　。啊星星書會會撞不啊

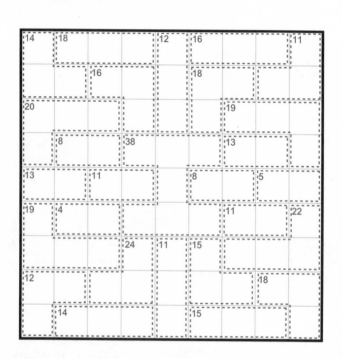

笑話一籮筐 法官與證人

法官：「證人，在法庭上作供時，只要説出自己親眼看見的就可以了，不要説聽別人講的，懂嗎？」

證人：「是，我懂了。」

法官拿出資料審核了一會，準備開始應訊。

法官：「好，那麼，首先説出你的出生地和出生日期。」

證人：「法官，我無法回答，因為這些全都是聽我媽説的。」

◆ 沒有追求的人生是十分乏味的。

——（英）愛略特

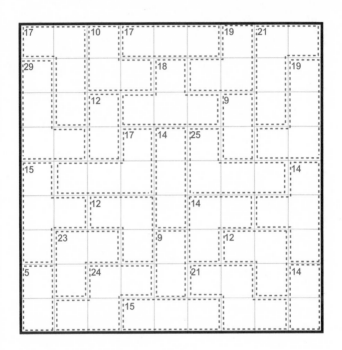

動腦急轉彎

一個圓有幾個面？

解答在這裡　凸個兩。一個在裡面、一個在外面。

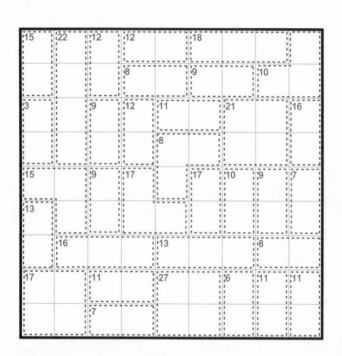

笑話一籮筐 有媽媽的味道

晚飯後，林小姐全家人在客廳裡看電視，正要吃水果的時候，向來端莊的林小姐忽然放了一聲響屁，由於她剛認識的男朋友也在座，陳小姐的臉頓時紅了起來，一時氣氛頗為尷尬，這時林小姐的妹妹忽然冒出一句：「嗯！有媽媽的味道。」

◆ 沒有預定港口的人，
一定不會得到風的幫助。

——（法）蒙田

11		16		20	13		12	
	16				20			
10		12			15			13
		45						
17						12		
10	31	18				22	17	9
			13					
23								20
	3			7				

動腦急轉彎

世界上的人身體哪一部分的顏色完全相同？

解答在這裡　　　　　　　　　　　　　。珠卯

◆ 解答：251頁

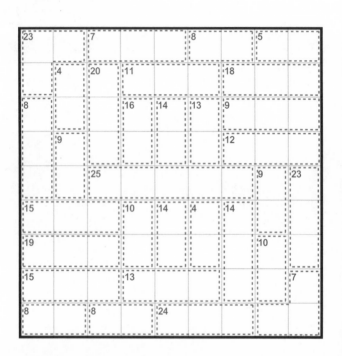

笑話一籮筐　不盡責的演員

　　飯店失火，正巧有一名知名的女演員住在飯店裡。
　　「快跳呀！」消防隊員喊道：「我們會用緩衝墊接住妳的！」
　　「不！」女演員大叫：「去跟導演說，我需要一名替身！」

◆ 耐性乃苦澀之花，卻結出甘甜之果。

——（法）盧梭

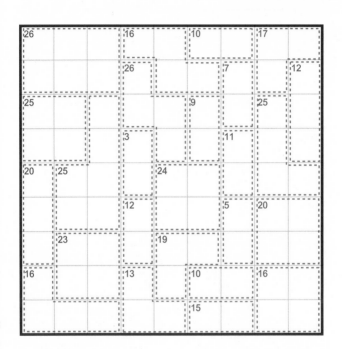

動腦急轉彎

　　太陽爸爸和太陽媽媽生了個太陽兒子，我們應該說什麼祝賀辭恭喜他們？

解答在這裡　　　　　　　　　　　　。嶽袩「日」 尹

笑話一籮筐 為什麼不是換你媽

　　男子想跟妻子離婚娶小三，但又害怕傷害到五歲的女兒。

　　於是哄著女兒說：「媽媽老了，不漂亮了，給妳換一個漂亮年輕的媽媽好不好？」

　　女兒想了想，說：「才不要呢！你媽那麼老，為什麼不是換你媽！」

解答篇

7	4	3	2	8	1	5	9	6
9	2	8	3	5	6	1	7	4
6	5	1	9	7	4	8	2	3
1	8	9	6	4	5	7	3	2
4	7	2	1	3	9	6	8	5
3	6	5	8	2	7	9	4	1
8	9	6	4	1	3	2	5	7
2	3	7	5	6	8	4	1	9
5	1	4	7	9	2	3	6	8

3	8	1	9	7	6	2	5	4
5	7	4	8	2	1	6	9	3
2	6	9	5	3	4	8	7	1
9	2	6	3	8	5	1	4	7
8	1	3	6	4	7	5	2	9
7	4	5	1	9	2	3	8	6
1	5	2	7	6	9	4	3	8
4	3	7	2	1	8	9	6	5
6	9	8	4	5	3	7	1	2

7	9	1	5	3	8	2	6	4
6	3	5	2	1	7	8	7	9
8	2	4	6	9	7	3	5	1
2	7	3	4	5	1	6	9	8
9	4	8	7	6	2	1	3	5
1	5	6	9	8	3	4	2	7
4	6	2	1	7	5	9	8	3
5	8	9	3	4	6	7	1	2
3	1	7	8	2	9	5	4	6

4	3	1	8	6	7	5	2	9
5	8	6	4	2	9	7	3	1
2	9	7	3	5	1	8	6	4
9	7	8	6	1	4	2	5	3
1	2	3	5	9	8	6	4	7
6	4	5	7	3	2	9	1	8
3	5	9	1	8	6	4	7	2
7	6	2	9	4	3	1	8	5
8	1	4	2	7	5	3	9	6

1	9	7	5	6	2	8	3	4
8	6	2	4	9	3	7	5	1
5	4	3	7	1	8	9	6	2
3	2	4	6	7	9	1	8	5
6	1	8	3	2	5	4	9	7
9	7	5	1	8	4	6	2	3
4	8	6	2	3	1	5	7	9
7	3	1	9	5	6	2	4	8
2	5	9	8	4	7	3	1	6

1	7	3	4	5	2	9	8	6
2	4	6	8	1	9	7	5	3
9	8	5	7	6	3	4	1	2
3	6	8	1	7	5	2	4	9
4	1	2	9	8	6	3	7	5
7	5	9	3	2	4	1	6	8
8	9	1	6	3	7	5	2	4
6	2	4	5	9	1	8	3	7
5	3	7	2	4	8	6	9	1

7	5	8	4	9	3	6	2	1
6	1	3	2	8	5	4	9	7
2	9	4	7	1	6	5	8	3
4	7	9	3	5	2	8	1	6
8	6	1	9	4	7	2	3	5
3	2	5	8	6	1	7	4	9
1	3	2	6	7	4	9	5	8
5	8	7	1	2	9	3	6	4
9	4	6	5	3	8	1	7	2

6	7	5	2	1	8	9	4	3
2	8	3	4	9	7	6	5	1
1	4	9	3	6	5	2	8	7
3	1	8	9	7	2	4	6	5
7	2	4	1	5	6	3	9	8
5	9	6	8	3	4	1	7	2
8	5	2	6	4	1	7	3	9
4	3	7	5	2	9	8	1	6
9	6	1	7	8	3	5	2	4

1	9	8	7	6	3	4	2	5
7	2	5	4	1	8	3	9	6
4	3	6	2	9	5	1	7	8
9	5	4	8	7	2	6	1	3
3	8	1	9	5	6	7	4	2
2	6	7	1	3	4	8	5	9
8	7	2	3	4	9	5	6	1
6	4	9	5	8	1	2	3	7
5	1	3	6	2	7	9	8	4

2	8	6	9	7	5	4	3	1
9	4	5	3	2	1	6	8	7
1	7	3	8	4	6	9	2	5
8	1	4	7	6	9	3	5	2
6	5	2	1	8	3	7	4	9
7	3	9	4	5	2	1	6	8
5	9	8	6	1	4	2	7	3
4	2	1	5	3	7	8	9	6
3	6	7	2	9	8	5	1	4

3	6	4	5	9	7	2	8	1
9	8	1	2	4	6	3	5	7
5	2	7	1	8	3	6	4	9
4	1	8	6	5	9	7	3	2
6	3	5	7	2	1	4	9	8
7	9	2	8	3	4	1	6	5
8	4	9	3	1	2	5	7	6
1	5	6	4	7	8	9	2	3
2	7	3	9	6	5	8	1	4

8	2	7	9	4	6	3	1	5
5	6	9	1	3	8	2	7	4
4	1	3	7	5	2	6	8	9
6	4	5	3	9	7	8	2	1
7	8	1	5	2	4	9	6	3
9	3	2	8	6	1	4	5	7
1	9	6	2	7	3	5	4	8
3	7	4	6	8	5	1	9	2
2	5	8	4	1	9	7	3	6

5	4	9	7	2	3	1	6	8
8	3	7	9	1	6	5	4	2
6	2	1	8	4	5	3	9	7
2	8	3	5	6	4	7	1	9
4	7	5	3	9	1	2	8	6
1	9	6	2	7	8	4	3	5
9	5	8	4	3	7	6	2	1
3	1	2	6	5	9	8	7	4
7	6	4	1	8	2	9	5	3

2	6	4	5	3	1	8	7	9
3	1	7	8	4	9	6	5	2
5	8	9	2	6	7	4	1	3
7	9	1	3	5	8	2	4	6
8	3	2	6	1	4	7	9	5
6	4	5	7	9	2	3	8	1
4	2	6	1	7	5	9	3	8
1	7	3	9	8	6	5	2	4
9	5	8	4	2	3	1	6	7

5	1	7	2	3	8	9	4	6
8	6	2	5	4	9	1	3	7
4	9	3	6	7	1	2	5	8
1	8	6	7	9	3	4	2	5
3	4	5	1	8	2	6	7	9
2	7	9	4	6	5	3	8	1
9	2	8	3	1	7	5	6	4
6	3	1	8	5	4	7	9	2
7	5	4	9	2	6	8	1	3

8	6	3	4	7	1	2	5	9
4	9	2	8	6	5	7	3	1
5	1	7	9	2	3	4	6	8
1	8	6	7	3	2	5	9	4
2	7	9	1	5	4	3	8	6
3	4	5	6	9	8	1	7	2
7	3	8	2	4	9	6	1	5
9	5	4	3	1	6	8	2	7
6	2	1	5	8	7	9	4	3

8	7	9	4	3	2	5	6	1
4	6	3	7	5	1	9	2	8
2	1	5	6	8	9	4	7	3
7	5	8	3	9	6	2	1	4
9	3	2	1	4	8	6	5	7
1	4	6	5	2	7	8	3	9
5	2	4	8	7	3	1	9	6
6	9	7	2	1	4	3	8	5
3	8	1	9	6	5	7	4	2

7	9	4	2	1	6	8	3	5
1	6	8	3	9	5	7	4	2
3	5	2	7	4	8	1	6	9
2	7	1	6	8	3	9	5	4
4	3	5	9	2	7	6	1	8
9	8	6	1	5	4	3	2	7
5	1	7	4	3	9	2	8	6
6	4	3	8	7	2	5	9	1
8	2	9	5	6	1	4	7	3

2	8	6	5	3	7	1	4	9
7	9	1	6	4	2	5	8	3
5	4	3	8	1	9	2	6	7
1	5	9	7	8	3	4	2	6
8	6	2	9	5	4	7	3	1
3	7	4	1	2	6	8	9	5
6	2	8	3	7	5	9	1	4
4	3	7	2	9	1	6	5	8
9	1	5	4	6	8	3	7	2

3	2	7	8	9	1	4	5	6
4	5	9	3	6	7	2	1	8
8	1	6	2	5	4	9	7	3
6	9	5	7	8	3	1	4	2
7	4	8	1	2	6	3	9	5
1	3	2	9	4	5	8	6	7
9	7	1	6	3	2	5	8	4
2	6	4	5	1	8	7	3	9
5	8	3	4	7	9	6	2	1

7	6	2	9	8	3	5	1	4
3	1	4	5	7	2	9	6	8
8	9	5	6	1	4	7	2	3
4	5	6	3	2	8	1	7	9
9	3	1	7	4	6	2	8	5
2	7	8	1	9	5	4	3	6
6	8	9	2	5	7	3	4	1
1	2	3	4	6	9	8	5	7
5	4	7	8	3	1	6	9	2

8	9	2	5	3	7	6	4	1
3	7	1	9	6	4	5	2	8
5	4	6	2	8	1	9	7	3
7	3	8	4	9	6	1	5	2
2	1	9	3	5	8	4	6	7
4	6	5	1	7	2	3	8	9
6	2	4	8	1	9	7	3	5
1	5	7	6	2	3	8	9	4
9	8	3	7	4	5	2	1	6

6	8	2	9	5	1	7	4	3
4	9	7	2	3	8	1	5	6
3	5	1	4	6	7	9	8	2
2	3	6	1	9	4	5	7	8
7	1	9	6	8	5	3	2	4
5	4	8	7	2	3	6	1	9
8	7	4	3	1	6	2	9	5
1	2	3	5	4	9	8	6	7
9	6	5	8	7	2	4	3	1

1	4	5	8	9	6	3	2	7
9	6	7	1	3	2	8	5	4
8	3	2	7	4	5	1	6	9
3	5	8	9	2	4	7	1	6
2	7	4	6	5	1	9	3	8
6	1	9	3	7	8	5	4	2
5	8	6	4	1	9	2	7	3
7	9	1	2	6	3	4	8	5
4	2	3	5	8	7	6	9	1

3	8	5	1	2	4	6	9	7
6	2	9	7	3	8	5	4	1
7	1	4	6	5	9	3	2	8
9	3	8	4	1	2	7	6	5
4	7	6	8	9	5	1	3	2
2	5	1	3	6	7	4	8	9
8	4	2	5	7	3	9	1	6
1	9	7	2	4	6	8	5	3
5	6	3	9	8	1	2	7	4

6	9	8	1	3	4	5	2	7
3	4	1	2	5	7	9	8	6
5	7	2	8	6	9	1	3	4
9	3	5	6	1	2	4	7	8
8	2	7	4	9	3	6	1	5
1	6	4	7	8	5	3	9	2
2	1	9	5	4	8	7	6	3
4	8	6	3	7	1	2	5	9
7	5	3	9	2	6	8	4	1

4	5	9	6	1	8	7	3	2
2	8	6	7	9	3	4	1	5
1	3	7	2	5	4	6	8	9
5	1	4	8	2	9	3	6	7
6	2	8	1	3	7	9	5	4
7	9	3	4	6	5	8	2	1
9	7	1	5	8	6	2	4	3
8	4	5	3	7	2	1	9	6
3	6	2	9	4	1	5	7	8

5	2	4	6	8	9	1	7	3
8	9	7	3	2	1	4	6	5
1	6	3	7	5	4	8	2	9
3	4	8	5	9	6	2	1	7
9	1	2	8	7	3	5	4	6
6	7	5	1	4	2	3	9	8
2	5	1	9	6	8	7	3	4
7	3	9	4	1	5	6	8	2
4	8	6	2	3	7	9	5	1

3	7	5	8	1	2	4	9	6
4	8	9	5	6	7	3	2	1
2	1	6	9	4	3	8	5	7
9	4	1	2	7	6	5	3	8
6	2	8	4	3	5	7	1	9
7	5	3	1	8	9	6	4	2
1	9	4	7	5	8	2	6	3
8	6	2	3	9	4	1	7	5
5	3	7	6	2	1	9	8	4

6	5	7	2	1	3	8	4	9
9	4	1	8	6	7	2	5	3
2	3	8	5	9	4	1	7	6
5	2	3	7	4	6	9	8	1
7	1	6	9	8	2	4	3	5
8	9	4	1	3	5	7	6	2
3	6	2	4	7	1	5	9	8
1	7	9	3	5	8	6	2	4
4	8	5	6	2	9	3	1	7

6	4	2	5	8	3	9	1	7
8	9	1	6	4	7	3	2	5
3	5	7	9	2	1	4	8	6
9	1	4	7	3	8	6	5	2
2	8	5	1	9	6	7	3	4
7	3	6	4	5	2	8	9	1
5	2	3	8	6	4	1	7	9
4	7	9	3	1	5	2	6	8
1	6	8	2	7	9	5	4	3

9	7	2	6	5	8	1	3	4
6	4	3	1	7	2	5	8	9
5	1	8	4	9	3	2	6	7
1	6	9	7	8	4	3	5	2
2	5	7	3	1	6	4	9	8
3	8	4	9	2	5	7	1	6
4	3	5	8	6	7	9	2	1
7	9	6	2	3	1	8	4	5
8	2	1	5	4	9	6	7	3

3	9	5	8	7	2	4	6	1
8	2	1	6	4	9	3	7	5
4	7	6	5	1	3	2	8	9
9	1	8	4	5	7	6	2	3
7	3	2	9	8	6	1	5	4
6	5	4	2	3	1	8	9	7
1	8	3	7	6	5	9	4	2
2	6	7	3	9	4	5	1	8
5	4	9	1	2	8	7	3	6

1	2	9	6	8	7	3	4	5
5	8	3	4	1	9	6	2	7
7	6	4	2	3	5	1	9	8
3	5	6	8	9	1	4	7	2
2	1	8	7	4	3	5	6	9
4	9	7	5	2	6	8	1	3
8	4	1	9	5	2	7	3	6
9	7	5	3	6	4	2	8	1
6	3	2	1	7	8	9	5	4

8	6	1	7	3	4	2	9	5
4	7	2	5	9	8	6	1	3
9	5	3	2	1	6	4	7	8
5	8	6	9	4	2	7	3	1
7	1	4	3	6	5	8	2	9
3	2	9	8	7	1	5	4	6
1	9	8	6	2	7	3	5	4
2	4	5	1	8	3	9	6	7
6	3	7	4	5	9	1	8	2

4	7	1	3	6	9	8	5	2
6	5	3	1	8	2	4	9	7
8	9	2	5	4	7	1	3	6
1	6	5	9	7	3	2	8	4
3	8	7	4	2	5	9	6	1
2	4	9	6	1	8	3	7	5
9	1	8	7	5	4	6	2	3
7	3	4	2	9	6	5	1	8
5	2	6	8	3	1	7	4	9

4	6	2	9	8	3	1	5	7
3	9	1	7	5	2	6	4	8
8	7	5	6	1	4	9	3	2
6	4	8	5	2	9	7	1	3
2	1	3	8	7	6	5	9	4
9	5	7	4	3	1	2	8	6
1	3	6	2	4	5	8	7	9
5	8	9	3	6	7	4	2	1
7	2	4	1	9	8	3	6	5

5	6	1	4	7	8	2	9	3
9	8	4	2	3	6	5	7	1
7	2	3	1	5	9	6	8	4
1	7	9	8	2	3	4	6	5
8	5	2	6	4	7	1	3	9
4	3	6	9	1	5	7	2	8
6	1	8	7	9	4	3	5	2
3	4	7	5	8	2	9	1	6
2	9	5	3	6	1	8	4	7

PART 39

6	3	2	1	4	5	7	8	9
8	5	9	2	7	3	1	4	6
4	1	7	6	9	8	2	5	3
1	6	3	4	5	7	8	9	2
2	4	8	3	6	9	5	1	7
7	9	5	8	2	1	3	6	4
5	7	1	9	3	6	4	2	8
3	2	6	5	8	4	9	7	1
9	8	4	7	1	2	6	3	5

PART 40

2	9	3	8	4	7	6	5	1
7	6	8	1	5	3	2	4	9
5	4	1	6	2	9	7	8	3
1	2	7	5	3	8	4	9	6
4	3	9	7	6	2	5	1	8
6	8	5	9	1	4	3	2	7
9	5	4	3	7	1	8	6	2
8	7	6	2	9	5	1	3	4
3	1	2	4	8	6	9	7	5

8	2	5	3	4	6	9	1	7
9	4	1	8	7	5	3	6	2
3	6	7	1	2	9	5	8	4
6	1	9	5	3	7	2	4	8
5	8	4	9	1	2	7	3	6
7	3	2	4	6	8	1	9	5
2	7	3	6	9	4	8	5	1
4	9	8	2	5	1	6	7	3
1	5	6	7	8	3	4	2	9

9	7	6	5	8	1	2	3	4
1	8	5	3	2	4	7	6	9
3	2	4	6	9	7	1	5	8
2	4	8	7	5	9	6	1	3
5	3	7	1	6	8	4	9	2
6	1	9	4	3	2	5	8	7
7	9	2	8	1	6	3	4	5
4	6	3	9	7	5	8	2	1
8	5	1	2	4	3	9	7	6

7	2	4	9	1	6	5	3	8
5	9	3	2	8	4	1	6	7
1	6	8	3	5	7	2	4	9
8	7	1	5	6	9	3	2	4
4	5	9	1	3	2	7	8	6
2	3	6	7	4	8	9	5	1
3	8	7	4	2	1	6	9	5
9	4	2	6	7	5	8	1	3
6	1	5	8	9	3	4	7	2

5	3	1	2	4	6	8	7	9
7	8	4	3	9	1	5	6	2
2	6	9	7	5	8	1	3	4
1	2	5	8	3	9	6	4	7
3	7	6	5	2	4	9	1	8
4	9	8	1	6	7	2	5	3
9	1	3	4	8	5	7	2	6
8	5	2	6	7	3	4	9	1
6	4	7	9	1	2	3	8	5

1	8	9	6	3	2	4	7	5
6	7	5	4	1	9	3	8	2
2	3	4	8	5	7	1	9	6
5	6	3	1	9	8	2	4	7
4	1	7	5	2	6	9	3	8
9	2	8	3	7	4	5	6	1
3	4	6	2	8	1	7	5	9
7	5	2	9	6	3	8	1	4
8	9	1	7	4	5	6	2	3

5	1	9	8	2	7	6	3	4
8	3	4	9	1	6	5	2	7
6	7	2	3	5	4	8	1	9
4	5	7	2	3	1	9	8	6
2	6	1	7	9	8	3	4	5
3	9	8	6	4	5	2	7	1
1	2	3	5	7	9	4	6	8
9	4	6	1	8	3	7	5	2
7	8	5	4	6	2	1	9	3

7	5	3	9	6	2	1	4	8
1	9	8	3	4	5	7	6	2
2	6	4	8	1	7	9	5	3
8	3	9	1	7	4	5	2	6
4	1	2	5	3	6	8	9	7
6	7	5	2	8	9	4	3	1
3	2	7	4	9	1	6	8	5
9	8	6	7	5	3	2	1	4
5	4	1	6	2	8	3	7	9

3	8	9	1	7	4	2	5	6
5	1	2	9	6	3	7	4	8
7	4	6	8	2	5	9	3	1
2	3	5	4	1	8	6	9	7
1	6	8	7	3	9	4	2	5
4	9	7	6	5	2	8	1	3
6	2	4	3	8	1	5	7	9
9	7	1	5	4	6	3	8	2
8	5	3	2	9	7	1	6	4

3	1	4	8	6	5	9	7	2
9	6	5	1	7	2	3	4	8
2	8	7	4	3	9	6	5	1
8	7	6	9	1	4	5	2	3
1	2	3	6	5	8	7	9	4
4	5	9	7	2	3	1	8	6
5	9	2	3	4	1	8	6	7
7	4	1	5	8	6	2	3	9
6	3	8	2	9	7	4	1	5

2	9	5	8	1	7	4	6	3
3	6	1	4	9	2	7	5	8
8	7	4	3	6	5	2	9	1
1	4	9	7	5	3	6	8	2
6	8	7	2	4	1	9	3	5
5	2	3	6	8	9	1	7	4
7	3	6	5	2	4	8	1	9
9	5	2	1	7	8	3	4	6
4	1	8	9	3	6	5	2	7

2	1	9	8	3	7	4	6	5
7	5	3	6	1	4	2	8	9
6	8	4	9	5	2	3	7	1
1	9	8	2	4	3	7	5	6
4	6	2	5	7	8	9	1	3
3	7	5	1	9	6	8	2	4
5	2	1	4	8	9	6	3	7
8	4	7	3	6	5	1	9	2
9	3	6	7	2	1	5	4	8

3	5	1	9	2	7	8	4	6
4	8	7	1	5	6	9	2	3
9	6	2	8	4	3	7	5	1
1	9	4	6	7	8	2	3	5
6	3	8	2	1	5	4	9	7
7	2	5	3	9	4	6	1	8
5	7	6	4	3	9	1	8	2
2	4	3	7	8	1	5	6	9
8	1	9	5	6	2	3	7	4

4	3	5	2	9	1	6	8	7
7	8	9	6	4	5	2	3	1
2	1	6	3	7	8	9	4	5
1	4	2	5	8	7	3	9	6
5	9	7	4	6	3	1	2	8
8	6	3	1	2	9	5	7	4
3	2	8	7	5	6	4	1	9
9	5	1	8	3	4	7	6	2
6	7	4	9	1	2	8	5	3

3	5	4	7	2	1	9	8	6
8	7	2	6	4	9	3	5	1
1	9	6	5	3	8	4	2	7
6	8	7	1	9	2	5	4	3
4	2	1	3	8	5	7	6	9
5	3	9	4	6	7	8	1	2
7	6	5	8	1	3	2	9	4
9	4	3	2	5	6	1	7	8
2	1	8	9	7	4	6	3	5

1	7	4	9	2	3	8	6	5
5	8	6	4	7	1	3	2	9
2	3	9	6	5	8	7	4	1
4	6	5	1	3	7	9	8	2
3	9	2	8	4	5	6	1	7
8	1	7	2	9	6	5	3	4
9	4	3	7	8	2	1	5	6
6	2	8	5	1	9	4	7	3
7	5	1	3	6	4	2	9	8

6	5	7	8	1	9	2	4	3
2	3	1	4	7	5	9	6	8
4	9	8	6	3	2	5	1	7
1	2	3	9	4	7	6	8	5
7	8	4	5	2	6	1	3	9
5	6	9	1	8	3	7	2	4
8	4	2	7	9	1	3	5	6
3	7	6	2	5	4	8	9	1
9	1	5	3	6	8	4	7	2

7	4	1	3	2	8	6	9	5
6	2	5	4	9	1	8	3	7
8	3	9	5	7	6	4	1	2
9	5	2	6	3	7	1	8	4
3	1	7	8	5	4	9	2	6
4	8	6	9	1	2	7	5	3
1	6	4	2	8	5	3	7	9
5	7	3	1	4	9	2	6	8
2	9	8	7	6	3	5	4	1

8	7	4	3	1	2	5	6	9
5	6	1	4	8	9	3	2	7
9	2	3	5	6	7	4	8	1
1	3	2	6	5	8	7	9	4
6	5	9	1	7	4	8	3	2
4	8	7	2	9	3	6	1	5
3	1	5	9	4	6	2	7	8
7	9	6	8	2	5	1	4	3
2	4	8	7	3	1	9	5	6

1	6	5	2	3	4	8	9	7
2	9	4	5	8	7	3	6	1
3	8	7	6	1	9	4	5	2
4	3	9	1	7	6	5	2	8
5	1	6	8	4	2	9	7	3
7	2	8	9	5	3	6	1	4
9	5	3	7	2	8	1	4	6
8	7	1	4	6	5	2	3	9
6	4	2	3	9	1	7	8	5

5	7	9	1	2	6	4	3	8
3	2	6	8	5	4	9	1	7
8	1	4	9	7	3	2	5	6
7	6	3	4	9	2	1	8	5
4	9	8	6	1	5	7	2	3
2	5	1	7	3	8	6	9	4
1	8	2	5	4	7	3	6	9
9	4	5	3	6	1	8	7	2
6	3	7	2	8	9	5	4	1

5	8	2	1	9	7	4	3	6
3	1	8	4	6	5	8	7	2
7	6	4	2	8	3	5	1	9
6	2	5	7	1	9	3	8	4
1	4	8	3	5	2	6	9	7
9	3	7	6	4	8	1	2	5
2	9	6	8	3	4	7	5	1
4	5	3	9	7	1	2	6	8
8	7	1	5	2	6	9	4	3

7	5	9	6	2	8	3	1	4
4	3	2	5	1	9	8	6	7
6	1	8	3	4	7	5	9	2
5	2	7	9	8	4	1	3	6
9	6	4	1	3	5	7	2	8
3	8	1	2	7	6	9	4	5
1	7	6	4	5	3	2	8	9
2	9	5	8	6	1	4	7	3
8	4	3	7	9	2	6	5	1

PART
63

4	2	7	6	3	9	1	5	8
5	1	8	4	7	2	3	9	6
9	6	3	5	8	1	4	7	2
3	8	2	9	4	7	5	6	1
6	9	1	2	5	3	8	4	7
7	4	5	1	6	8	9	2	3
1	7	4	3	2	5	6	8	9
2	3	6	8	9	4	7	1	5
8	5	9	7	1	6	2	3	4

7	6	8	4	2	1	3	9	5
4	5	1	3	6	9	7	2	8
3	9	2	8	7	5	6	4	1
8	4	5	6	1	7	9	3	2
6	3	9	5	4	2	1	8	7
2	1	7	9	8	3	4	5	6
5	2	3	1	9	6	8	7	4
9	8	6	7	5	4	2	1	3
1	7	4	2	3	8	5	6	9

2	5	6	1	8	9	7	4	3
9	3	8	4	7	6	2	1	5
4	7	1	3	2	5	6	8	9
3	1	5	6	4	2	8	9	7
7	8	2	5	9	1	3	6	4
6	9	4	8	3	7	5	2	1
1	2	7	9	5	8	4	3	6
8	4	9	7	6	3	1	5	2
5	6	3	2	1	4	9	7	8

1	5	4	8	9	7	3	6	2
9	2	7	5	6	3	1	8	4
6	3	8	2	1	4	7	9	5
5	8	2	7	3	1	9	4	6
7	6	9	4	5	2	8	1	3
4	1	3	9	8	6	5	2	7
8	9	6	3	2	5	4	7	1
2	4	5	1	7	9	6	3	8
3	7	1	6	4	8	2	5	9

8	6	4	9	5	7	3	1	2
9	2	5	4	3	1	6	7	8
1	3	7	6	8	2	5	4	9
4	9	3	5	2	8	1	6	7
6	8	1	7	9	3	2	5	4
5	7	2	1	4	6	8	9	3
2	1	6	3	7	9	4	8	5
7	4	8	2	1	5	9	3	6
3	5	9	8	6	4	7	2	1

3	8	4	5	1	7	6	9	2
6	2	5	8	4	9	3	1	7
7	9	1	6	3	2	4	8	5
8	5	2	4	7	3	9	6	1
4	6	9	2	8	1	5	7	3
1	3	7	9	5	6	8	2	4
2	4	6	1	9	5	7	3	8
9	7	8	3	2	4	1	5	6
5	1	3	7	6	8	2	4	9

8	1	4	3	5	6	7	9	2
3	2	6	1	7	9	4	5	8
9	7	5	2	8	4	6	3	1
2	3	1	6	9	8	5	7	4
6	8	7	5	4	1	3	2	9
4	5	9	7	2	3	1	8	6
7	4	3	8	1	2	9	6	5
5	9	2	4	6	7	8	1	3
1	6	8	9	3	5	2	4	7

9	7	3	4	8	6	2	5	1
8	1	6	3	5	2	9	4	7
2	5	4	1	9	7	6	8	3
4	8	1	6	3	9	7	2	5
5	6	9	7	2	1	8	3	4
3	2	7	8	4	5	1	9	6
1	4	5	9	7	8	3	6	2
6	3	8	2	1	4	5	7	9
7	9	2	5	6	3	4	1	8

3	7	5	8	1	2	9	4	6
8	6	2	7	9	4	5	1	3
9	4	1	6	3	5	2	8	7
5	9	7	2	8	3	1	6	4
6	2	8	1	4	7	3	5	9
1	3	4	5	6	9	7	2	8
2	5	9	4	7	6	8	3	1
4	8	3	9	5	1	6	7	2
7	1	6	3	2	8	4	9	5

1	9	6	3	2	7	8	5	4
7	4	2	1	8	5	6	3	9
5	8	3	9	6	4	7	1	2
9	3	5	7	4	1	2	6	8
8	6	7	2	9	3	1	4	5
4	2	1	6	5	8	9	7	3
6	1	8	4	3	2	5	9	7
3	5	9	8	7	6	4	2	1
2	7	4	5	1	9	3	8	6

1	5	4	8	7	6	9	3	2
9	2	6	1	4	3	5	8	7
3	7	8	5	9	2	6	4	1
5	4	7	6	8	1	2	9	3
8	9	2	3	5	7	4	1	6
6	1	3	4	2	9	7	5	8
2	8	9	7	1	4	3	6	5
4	3	1	2	6	5	8	7	9
7	6	5	9	3	8	1	2	4

7	8	4	6	9	3	5	2	1
6	1	9	5	8	2	4	3	7
2	5	3	1	7	4	8	6	9
4	6	1	8	3	7	2	9	5
8	3	5	9	2	1	7	4	6
9	7	2	4	5	6	1	8	3
3	4	6	2	1	5	9	7	8
1	9	7	3	4	8	6	5	2
5	2	8	7	6	9	3	1	4

2	4	5	7	9	3	8	1	6
9	6	7	8	5	1	4	3	2
1	8	3	4	2	6	5	9	7
6	9	4	5	1	2	7	8	5
8	5	2	3	7	4	9	6	1
7	3	1	9	6	8	2	5	4
3	2	8	6	4	9	1	7	5
5	1	9	2	3	7	6	4	8
4	7	6	1	8	5	3	2	9

7	6	2	8	4	5	3	9	1
4	1	5	6	3	9	7	8	2
3	9	8	2	7	1	4	5	6
8	5	4	2	2	1	9	1	3
2	3	9	1	5	8	6	4	7
1	7	4	9	6	3	8	2	5
9	8	3	5	1	6	2	7	4
5	2	7	3	9	4	1	6	8
6	4	1	7	8	2	5	3	9

4	3	8	5	9	7	1	6	2
9	2	7	1	6	8	3	5	4
1	6	5	3	4	2	8	9	7
2	5	3	8	7	4	9	1	6
6	4	9	2	1	3	5	7	8
7	8	1	9	5	6	2	4	3
8	9	6	4	3	1	7	2	5
5	7	2	6	8	9	4	3	1
3	1	4	7	2	5	6	8	9

1	7	5	6	9	3	2	8	4
6	4	9	1	2	8	7	3	5
2	8	3	7	5	4	9	1	6
5	6	7	9	3	1	4	2	8
3	1	2	4	8	5	6	9	7
4	9	8	2	7	6	1	5	3
8	2	6	3	1	7	5	4	9
9	5	4	8	6	2	3	7	1
7	3	1	5	4	9	8	6	2

9	4	1	3	7	5	8	6	2
8	2	5	4	9	6	1	3	7
6	7	3	2	8	1	5	4	9
4	3	6	5	2	9	7	1	8
1	8	2	6	4	7	9	5	3
5	9	7	1	3	8	4	2	6
2	1	8	7	5	3	6	9	4
3	6	9	8	1	4	2	7	5
7	5	4	9	6	2	3	8	1

PART 17

1	8	6	9	7	3	5	2	4
5	4	3	8	6	2	9	7	1
9	2	7	4	1	5	3	6	8
6	5	8	3	4	1	7	9	2
4	9	1	6	2	7	8	5	3
7	3	2	5	8	9	4	1	6
3	1	9	2	5	8	6	4	7
2	6	5	7	3	4	1	8	9
8	7	4	1	9	6	2	3	5

PART 18

7	1	6	2	9	5	4	8	3
2	3	9	1	8	4	7	5	6
4	8	5	3	7	6	9	1	2
3	6	1	9	2	7	5	4	8
8	7	4	5	1	3	6	2	9
9	5	2	4	6	8	3	7	1
5	4	8	6	3	1	2	9	7
1	2	3	7	4	9	8	6	5
6	9	7	8	5	2	1	3	4

PART 19

2	1	3	4	7	9	5	8	6
4	6	9	1	5	8	3	7	2
8	5	7	2	3	6	9	4	1
3	4	1	9	8	2	7	6	5
5	2	8	6	4	7	1	3	9
7	9	6	3	1	5	4	2	8
6	3	5	7	2	1	8	9	4
9	8	4	5	6	3	2	1	7
1	7	2	8	9	4	6	5	3

PART 20

9	4	5	3	7	6	8	1	2
7	2	6	4	8	1	5	3	9
1	8	3	5	9	2	6	7	4
5	3	4	6	2	9	7	8	1
8	7	9	1	5	4	3	2	6
2	6	1	7	3	8	4	9	5
6	9	8	2	4	7	1	5	3
3	1	7	9	6	5	2	4	8
4	5	2	8	1	3	9	6	7

8	1	6	2	5	4	3	7	9
5	9	4	7	6	3	1	2	8
7	3	2	8	1	9	6	5	4
2	5	1	6	7	8	4	9	3
6	8	3	9	4	2	5	1	7
9	4	7	1	3	5	8	6	2
4	2	5	3	9	1	7	8	6
1	7	8	4	2	6	9	3	5
3	6	9	5	8	7	2	4	1

5	4	3	6	9	2	7	8	1
9	1	2	8	4	7	5	6	3
7	8	6	3	5	1	4	9	2
6	9	1	4	3	5	2	7	8
3	2	7	1	8	6	9	5	4
4	5	8	7	2	9	1	3	6
8	7	9	2	6	4	3	1	5
1	3	4	5	7	8	6	2	9
2	6	5	9	1	3	8	4	7

1	6	7	3	4	8	9	5	2
3	2	8	5	6	9	1	4	7
5	9	4	1	2	7	6	3	8
2	3	5	6	7	1	8	9	4
6	7	9	2	8	4	3	1	5
4	8	1	9	5	3	7	2	6
8	4	3	7	9	2	5	6	1
9	5	2	8	1	6	4	7	3
7	1	6	4	3	5	2	8	9

2	7	9	4	5	1	3	6	8
4	8	1	7	3	6	2	5	9
6	3	5	9	2	8	1	7	4
7	4	3	1	9	2	6	8	5
9	6	8	5	7	3	4	1	2
5	1	2	6	8	4	7	9	3
8	5	4	3	6	7	9	2	1
1	9	6	2	4	5	8	3	7
3	2	7	8	1	9	5	4	6

1	4	9	7	6	5	3	2	8
7	6	8	2	3	1	9	4	5
2	5	3	4	8	9	1	7	6
5	2	7	9	4	3	8	6	1
9	8	1	6	7	2	5	3	4
4	3	6	5	1	8	2	9	7
3	7	2	8	5	6	4	1	9
8	9	4	1	2	7	6	5	3
6	1	5	3	9	4	7	8	2

9	5	6	1	3	4	7	8	2
1	3	4	7	8	2	5	9	6
2	7	8	6	5	9	1	3	4
4	1	3	5	9	7	2	6	8
5	2	7	8	4	6	3	1	9
8	6	9	3	2	1	4	7	5
3	9	5	2	7	8	6	4	1
7	8	1	4	6	5	9	2	3
6	4	2	9	1	3	8	5	7

2	4	8	3	6	5	1	7	9
3	5	1	8	9	7	4	2	6
9	7	6	2	1	4	5	8	3
1	3	4	9	2	8	6	5	7
6	2	7	5	4	3	8	9	1
5	8	9	6	7	1	3	4	2
8	9	3	1	5	2	7	6	4
4	1	2	7	8	6	9	3	5
7	6	5	4	3	9	2	1	8

5	1	2	4	7	9	3	6	8
7	8	4	6	3	2	1	9	5
9	6	3	8	1	5	4	7	2
1	4	6	9	8	3	2	5	7
3	9	5	1	2	7	6	8	4
8	2	7	5	4	6	9	1	3
4	5	1	2	6	8	7	3	9
2	7	8	3	9	1	5	4	6
6	3	9	7	5	4	8	2	1

6	2	9	5	1	4	7	8	3
1	3	5	6	7	8	9	2	4
4	8	7	3	9	2	5	6	1
3	6	4	9	5	7	8	1	2
7	9	1	2	8	3	4	5	6
2	5	8	4	6	1	3	9	7
5	7	6	1	4	9	2	3	8
8	1	3	7	2	5	6	4	9
9	4	2	8	3	6	1	7	5

7	8	4	1	5	2	3	6	9
6	9	3	4	7	8	5	2	1
5	1	2	3	6	9	4	7	8
4	3	1	5	9	7	2	8	6
8	6	9	2	1	3	7	4	5
2	7	5	8	4	6	1	9	3
9	4	6	7	3	1	8	5	2
1	5	8	6	2	4	9	3	7
3	2	7	9	8	5	6	1	4

1	2	4	8	6	3	9	7	5
6	5	3	9	7	2	4	8	1
7	8	9	4	1	5	6	2	3
3	1	7	6	8	9	5	4	2
5	4	8	7	2	1	3	9	6
9	6	2	3	5	4	8	1	7
8	3	1	2	9	6	7	5	4
2	7	6	5	4	8	1	3	9
4	9	5	1	3	7	2	6	8

1	5	7	2	4	6	8	3	9
4	8	9	7	5	3	2	6	1
3	2	6	1	9	8	4	5	7
6	4	5	3	8	7	9	1	2
7	3	1	9	6	2	5	4	8
8	9	2	5	1	4	6	7	3
5	7	3	6	2	9	1	8	4
9	1	4	8	7	5	3	2	6
2	6	8	4	3	1	7	9	5

6	2	1	3	7	8	4	9	5
7	9	8	2	4	5	3	1	6
3	5	4	6	1	9	7	2	8
5	7	3	1	9	4	8	6	2
9	4	6	7	8	2	1	5	3
8	1	2	5	3	6	9	4	7
2	3	9	4	6	7	5	8	1
4	6	7	8	5	1	2	3	9
1	8	5	9	2	3	6	7	4

1	6	9	2	3	8	7	5	4
7	8	2	5	6	4	3	9	1
5	4	3	1	9	7	6	8	2
3	9	7	6	4	5	2	1	8
8	1	5	3	7	2	9	4	6
4	2	6	9	8	1	5	7	3
2	3	1	8	5	9	4	6	7
6	5	4	7	1	3	8	2	9
9	7	8	4	2	6	1	3	5

8	5	4	9	7	3	2	1	6
2	3	1	8	5	6	4	9	7
6	9	7	4	1	2	5	3	8
3	6	5	2	9	8	1	7	4
1	7	2	6	4	5	9	8	3
4	8	9	1	3	7	6	5	2
5	4	6	7	8	1	3	2	9
7	2	3	5	6	9	8	4	1
9	1	8	3	2	4	7	6	5

4	7	3	6	8	1	9	2	5
1	5	2	7	9	3	6	8	4
8	6	9	4	2	5	1	7	3
7	3	1	8	5	2	4	9	6
6	2	4	9	3	7	8	5	1
9	8	5	1	6	4	7	3	2
5	4	7	3	1	9	2	6	8
3	9	6	2	4	8	5	1	7
2	1	8	5	7	6	3	4	9

7	6	8	3	9	1	4	2	5
4	1	5	6	8	2	7	3	9
2	3	9	4	7	5	1	8	6
3	2	7	8	5	9	6	4	1
6	5	1	7	4	3	8	9	2
9	8	4	1	2	6	3	5	7
5	7	6	2	3	8	9	1	4
1	9	3	5	6	4	2	7	8
8	4	2	9	1	7	5	6	3

2	7	6	4	8	9	5	1	3
5	9	4	7	1	3	2	6	8
3	1	8	6	2	5	4	7	9
6	5	2	3	4	1	9	8	7
4	3	9	8	5	7	6	2	1
1	8	7	9	6	2	3	5	4
8	4	3	5	7	6	1	9	2
9	6	1	2	3	8	7	4	5
7	2	5	1	9	4	8	3	6

6	8	3	1	4	7	5	9	2
1	4	7	5	2	9	3	6	8
5	9	2	8	6	3	7	1	4
2	5	8	3	9	6	4	7	1
9	1	4	7	5	2	8	3	6
7	3	6	4	1	8	2	5	9
3	7	1	6	8	4	9	2	5
8	2	5	9	3	1	6	4	7
4	6	9	2	7	5	1	8	3

PART 09

4	6	8	3	1	6	2	9	7
1	3	5	7	9	2	8	6	4
7	9	2	4	6	8	5	3	1
2	4	6	1	8	3	7	5	9
8	1	3	9	5	7	4	2	6
5	7	9	6	2	4	1	8	3
9	5	7	2	4	6	3	1	8
3	8	1	5	7	9	6	4	2
6	2	4	8	3	1	9	7	5

PART 10

4	6	8	3	1	5	2	9	7
1	3	5	7	9	2	8	6	4
7	9	2	4	6	8	5	3	1
2	4	6	1	8	3	7	5	9
8	1	3	9	5	7	4	2	6
5	7	9	6	2	4	1	8	3
9	5	7	2	4	6	3	1	8
3	8	1	5	7	9	6	4	2
6	2	4	8	3	1	9	7	5

2	4	9	6	8	1	5	7	3
5	7	3	9	2	4	8	1	6
8	1	6	3	5	7	2	4	9
1	3	8	5	7	9	4	6	2
4	6	2	8	1	3	7	9	5
7	9	5	2	4	6	1	3	8
3	5	1	7	9	2	6	8	4
6	8	4	1	3	5	9	2	7
9	2	7	4	6	8	3	5	1

9	2	4	7	1	3	6	8	5
3	5	7	2	6	8	1	4	9
6	8	1	4	9	5	3	7	2
1	3	5	8	4	9	7	2	6
4	6	8	1	7	2	9	5	3
7	9	2	5	3	6	4	1	8
2	7	9	3	5	1	8	6	4
5	1	3	6	8	4	2	9	7
8	4	6	9	2	7	5	3	1

5	8	2	6	4	1	3	7	9
1	4	6	9	7	3	8	2	5
3	7	9	2	5	8	4	6	1
6	1	3	5	8	2	7	9	4
4	9	7	3	1	6	2	5	8
8	2	5	7	9	4	6	1	3
2	5	8	1	3	7	9	4	6
7	3	1	4	6	9	5	8	2
9	6	4	8	2	5	1	3	7

2	9	4	1	3	5	6	7	8
6	8	3	2	4	7	9	5	1
5	1	7	6	9	8	2	3	4
3	2	5	8	7	1	4	6	9
1	4	6	9	5	3	8	2	7
9	7	8	4	2	6	5	1	3
4	6	2	3	1	9	7	8	5
8	5	1	7	6	4	3	9	2
7	3	9	5	8	2	1	4	6

6	4	9	1	2	3	5	8	7
7	1	8	4	5	6	2	9	3
3	2	5	7	8	9	1	6	4
1	6	3	9	4	2	7	5	8
2	8	7	6	1	5	3	4	9
5	9	4	3	7	8	6	1	2
8	7	1	2	6	4	9	3	5
4	3	6	5	9	7	8	2	1
9	5	2	8	3	1	4	7	6

7	1	5	2	3	4	6	8	9
3	6	4	1	8	9	2	5	7
2	8	9	5	6	7	1	3	4
1	3	2	7	4	5	9	6	8
4	9	6	3	2	8	7	1	5
5	7	8	9	1	6	3	4	2
8	4	3	6	7	2	5	9	1
6	5	7	8	9	1	4	2	3
9	2	1	4	5	3	8	7	6

5	2	6	1	3	4	9	8	7
9	7	4	2	6	8	1	5	3
3	1	8	5	7	9	6	2	4
2	4	3	6	8	1	7	9	5
1	8	7	9	2	5	3	4	6
6	9	5	3	4	7	8	1	2
4	3	1	8	5	6	2	7	9
8	5	2	7	9	3	4	6	1
7	6	9	4	1	2	5	3	8

2	5	7	1	3	4	8	6	9
6	9	8	2	7	5	3	1	4
3	1	4	6	8	9	7	2	5
4	2	9	7	5	3	1	8	6
1	7	3	4	6	8	9	5	2
8	6	5	9	1	2	4	7	3
5	3	2	8	4	7	6	9	1
9	8	6	3	2	1	5	4	7
7	4	1	5	9	6	2	3	8

PART
19

2	6	7	1	3	4	5	8	9
8	1	4	6	5	9	3	7	2
3	9	5	2	7	8	6	1	4
1	4	6	8	9	3	7	2	5
5	8	3	7	4	2	9	6	1
7	2	9	5	6	1	8	4	3
4	5	1	3	8	7	2	9	6
9	3	8	4	2	6	1	5	7
6	7	2	9	1	5	4	3	8

PART 01

5	8	4	3	9	2	7	1	6
9	7	2	6	1	4	3	5	8
3	1	6	5	7	8	2	4	9
7	4	5	2	6	9	8	3	1
1	2	3	4	8	5	9	6	7
8	6	9	7	3	1	5	2	4
6	9	1	8	5	3	4	7	2
2	3	8	1	4	7	6	9	5
4	5	7	9	2	6	1	8	3

PART 02

1	3	9	8	5	4	2	7	6
4	8	7	3	6	2	9	5	1
2	6	5	7	9	1	8	3	4
5	7	3	2	4	9	1	6	8
9	1	8	6	3	5	4	2	7
6	4	2	1	8	7	5	9	3
8	9	4	5	7	3	6	1	2
3	2	6	9	1	8	7	4	5
7	5	1	4	2	6	3	8	9

PART 03

3	6	1	9	8	2	5	4	7
9	4	8	7	5	1	3	6	2
2	5	7	6	4	3	1	9	8
8	3	9	5	1	4	7	2	6
6	1	2	3	9	7	8	5	4
4	7	5	8	2	6	9	1	3
1	8	3	4	6	9	2	7	5
7	2	4	1	3	5	6	8	9
5	9	6	2	7	8	4	3	1

PART 04

9	1	2	7	6	4	5	3	8
5	4	6	3	9	8	1	2	7
8	3	7	5	1	2	6	9	4
3	2	1	6	4	7	9	8	5
6	8	4	2	5	9	3	7	1
7	5	9	1	8	3	2	4	6
1	7	3	4	2	5	8	6	9
2	9	5	8	7	6	4	1	3
4	6	8	9	3	1	7	5	2

PART 05

```
1  7 <8 | 4 >3  5 | 2  9 >6
4 <5 >3 | 2 <6  9 | 8 >7  1
6  9  2 | 1  7 <8 | 3 <5 >4
--------+--------+--------
3 >2 >1 | 5  8  6 | 9  4  7
5  8  6 | 7  9  4 | 1 <2  3
9  4 <7 | 3 >1  2 | 6 <8 >5
--------+--------+--------
8  1 <5 | 6  2  7 | 4 >3  9
7 >3  9 | 8 >4  1 | 5 <6 >2
2  6  4 | 9 >5 >3 | 7  1  8
```

PART 06

```
2 <5 >4 | 8 <9 >7 | 1 <6 >3
1 <6 >3 | 5 >4 >2 | 7 >8 <9
8 >7  9 | 6  3 >1 | 4  2  5
--------+--------+--------
7  4  5 | 2  6 >3 | 8 <9  1
9 >2 >1 | 7 <8 >5 | 6  3 <4
3  8  6 | 4  1  9 | 5 <7  2
--------+--------+--------
4 >3  7 | 9 >5  8 | 2 >1  6
5  9  8 | 1 <2  6 | 3 <4 <7
6  1  2 | 3  7  4 | 9 >5  8
```

PART
07

1 < 7 > 4	9 > 8 > 2	3 < 6 > 5
8 > 5 > 2	4 > 3 < 6	9 > 7 > 1
3 < 9 > 6	5 < 7 > 1	8 > 2 < 4
4 > 1 < 9	6 > 5 < 8	2 < 3 < 7
6 > 3 < 5	2 > 1 < 7	4 < 9 > 8
2 < 8 > 7	3 < 9 > 4	5 > 1 < 6
9 > 6 < 8	7 > 2 < 5	1 < 4 > 3
7 > 2 < 1	8 > 4 > 3	6 > 5 < 9
5 > 4 > 3	1 < 6 < 9	7 > 8 > 2

4	5	6	3	2	8	1	7	9
1	7	3	6	9	5	4	2	8
9	2	8	7	1	4	5	6	3
8	9	5	1	4	7	6	3	2
2	4	7	9	3	6	8	5	1
3	6	1	5	8	2	7	9	4
7	1	9	4	6	3	2	8	5
6	8	4	2	5	9	3	1	7
5	3	2	8	7	1	9	4	6

4	1	9	7	2	3	8	6	5
5	8	1	9	6	7	4	3	2
6	3	7	4	8	2	5	9	1
3	9	2	6	5	8	1	4	7
7	4	5	3	1	9	6	2	8
8	2	4	1	7	6	3	5	9
1	5	3	2	9	4	7	8	6
9	7	6	8	4	5	2	1	3
2	6	8	5	3	1	9	7	4

1	6	3	5	4	7	2	9	8
7	8	5	2	9	6	3	1	4
4	2	9	3	8	1	6	5	7
9	1	6	7	3	8	4	2	5
2	5	7	6	1	4	9	8	3
3	4	8	9	5	2	7	6	1
8	3	4	1	2	9	5	7	6
5	7	2	8	6	3	1	4	9
6	9	1	4	7	5	8	3	2

3	2	9	8	4	1	6	7	5
5	4	7	6	3	8	2	9	1
2	1	8	7	5	4	3	6	9
1	3	4	9	7	2	5	8	6
6	7	5	2	8	9	1	4	3
9	8	1	3	6	5	4	2	7
7	9	6	4	1	3	8	5	2
8	5	2	1	9	6	7	3	4
4	6	3	5	2	7	9	1	8

9	8	2	6	4	7	3	1	5
4	2	3	7	5	9	1	6	8
1	7	8	4	3	6	5	2	9
5	3	1	8	6	2	7	9	4
6	9	4	3	7	5	2	8	1
8	1	5	9	2	4	6	3	7
2	5	7	1	9	3	8	4	6
3	4	6	5	1	8	9	7	2
7	6	9	2	8	1	4	5	3

4	9	7	2	3	6	1	8	5
6	1	9	5	8	2	4	7	3
7	2	8	3	5	9	6	4	1
5	8	6	7	4	1	3	9	2
1	3	4	6	9	7	5	2	8
9	7	3	8	1	5	2	6	4
2	4	5	1	7	8	9	3	6
3	6	1	9	2	4	8	5	7
8	5	2	4	6	3	7	1	9

6	7	1	5	8	4	2	3	9
3	5	4	2	6	9	1	7	8
9	8	2	7	3	1	6	5	4
2	3	6	8	7	5	9	4	1
7	9	8	1	4	3	5	6	2
4	1	5	6	9	2	7	8	3
5	4	9	3	2	7	8	1	6
8	2	7	4	1	6	3	9	5
1	6	3	9	5	8	4	2	7

7	9	3	5	6	4	2	1	8
4	8	2	3	1	9	7	5	6
1	6	5	8	2	7	3	4	9
5	1	8	4	7	6	9	2	3
6	3	4	9	8	2	5	7	1
2	7	9	1	3	5	8	6	4
9	4	6	7	5	8	1	3	2
8	5	1	2	4	3	6	9	7
3	2	7	6	9	1	4	8	5

1	5	4	7	6	9	3	2	8
6	7	9	3	5	8	2	4	1
2	9	1	6	4	3	8	5	7
8	4	5	1	3	6	9	7	2
3	1	2	8	9	7	5	6	4
7	8	6	4	2	5	1	3	9
9	3	8	2	7	4	6	1	5
4	2	3	5	8	1	7	9	6
5	6	7	9	1	2	4	8	3

5	4	3	7	1	6	2	9	8
7	8	6	3	9	2	4	5	1
1	2	9	5	8	4	6	7	3
9	1	5	6	3	7	8	2	4
4	3	8	2	5	9	1	6	7
2	6	7	1	4	8	5	3	9
8	7	1	9	2	5	3	4	6
6	5	4	8	7	3	9	1	2
3	9	2	4	6	1	7	8	5

PART 11

3	6	1	8	7	5	9	2	4
7	2	8	9	6	4	1	5	3
4	9	5	1	2	3	8	7	6
5	3	9	7	8	1	6	4	2
2	1	4	6	9	7	5	3	8
6	4	3	2	5	8	7	9	1
8	5	6	4	3	9	2	1	7
1	7	2	5	4	6	3	8	9
9	8	7	3	1	2	4	6	5

PART 12

3	6	1	7	2	8	9	5	4
2	9	7	6	4	5	3	8	1
8	4	5	1	3	9	2	7	6
5	2	6	8	1	3	7	4	9
1	7	4	9	8	6	5	2	3
4	3	9	2	5	7	6	1	8
9	8	3	4	7	2	1	6	5
6	1	2	5	9	4	8	3	7
7	5	8	3	6	1	4	9	2

3	1	7	4	8	6	5	9	2
8	4	9	6	2	5	1	3	7
1	2	5	7	3	8	6	4	9
4	3	8	9	7	1	2	5	6
9	8	2	5	1	3	7	6	4
5	7	6	2	9	4	8	1	3
6	5	3	8	4	2	9	7	1
7	6	1	3	5	9	4	2	8
2	9	4	1	6	7	3	8	5

7	3	9	6	8	4	1	2	5
6	8	2	9	5	1	7	4	3
5	4	1	3	2	7	8	6	9
4	5	3	7	1	6	9	8	2
2	1	7	5	9	8	4	3	6
8	9	6	4	3	2	5	1	7
3	6	5	8	4	9	2	7	1
1	7	8	2	6	5	3	9	4
9	2	4	1	7	3	6	5	8

1	8	7	2	3	9	5	6	4
9	2	4	7	6	5	8	1	3
2	3	5	4	1	8	7	9	6
8	4	1	6	7	2	3	5	9
6	1	9	5	8	3	4	2	7
3	5	6	1	9	4	2	7	8
7	9	8	3	5	1	6	4	2
5	7	2	8	4	6	9	3	1
4	6	3	9	2	7	1	8	5

1	2	8	6	4	3	7	5	9
3	6	5	1	7	9	2	8	4
9	4	7	2	5	8	3	6	1
7	1	2	9	8	6	4	3	5
5	3	9	7	1	4	8	2	6
4	8	6	5	3	2	1	9	7
6	9	3	4	2	1	5	7	8
8	5	1	3	6	7	9	4	2
2	7	4	8	9	5	6	1	3

PART 17

7	4	3	9	8	1	6	5	2
5	9	1	3	6	2	4	7	8
6	8	2	7	5	4	1	3	9
4	6	9	2	3	5	7	8	1
3	1	5	8	9	7	2	6	4
8	2	7	1	4	6	5	9	3
1	7	8	6	2	9	3	4	5
9	5	6	4	1	3	8	2	7
2	3	4	5	7	8	9	1	6

PART 18

1	3	9	8	4	6	2	5	7
2	9	4	5	7	8	6	1	8
6	1	8	4	2	9	7	3	5
7	6	2	3	5	4	8	9	1
9	4	1	7	8	5	3	6	2
8	5	7	2	6	1	9	4	3
5	2	3	6	1	8	4	7	9
4	8	5	9	3	7	1	2	6
3	7	6	1	9	2	5	8	4

5	3	4	7	8	1	2	9	6
2	1	6	4	9	5	3	8	7
3	8	7	5	2	6	9	4	1
1	5	9	6	3	2	8	7	4
8	9	2	1	4	7	6	5	3
4	6	5	3	7	8	1	2	9
7	4	8	9	1	3	5	6	2
6	7	3	2	5	9	4	1	8
9	2	1	8	6	4	7	3	5

PART 01

6	9	8	4	1	5	7	3	2
5	7	2	9	3	6	8	1	4
3	1	4	7	2	8	9	6	5
4	2	1	6	5	9	3	8	7
8	6	3	2	7	4	1	5	9
9	5	7	3	8	1	2	4	6
7	3	5	1	4	2	6	9	8
1	8	9	5	6	7	4	2	3
2	4	6	8	9	3	5	7	1

PART 02

5	2	8	7	9	1	4	6	3
7	6	1	3	2	4	8	9	5
3	9	4	8	5	6	1	2	7
1	8	7	2	6	9	5	3	4
2	3	6	5	4	7	9	8	1
4	5	9	1	8	3	2	7	6
8	7	3	4	1	2	6	5	9
9	4	5	6	7	8	3	1	2
6	1	2	9	3	5	7	4	8

PART 03

4	1	3	6	8	7	9	2	5
7	6	9	4	5	2	1	3	8
8	5	2	1	3	9	7	6	4
1	2	8	9	6	5	4	7	3
5	4	6	2	7	3	8	9	1
3	9	7	8	4	1	2	5	6
2	3	5	7	1	4	6	8	9
9	8	4	5	2	6	3	1	7
6	7	1	3	9	8	5	4	2

PART 04

5	9	2	1	6	7	4	3	8
1	8	3	2	4	9	6	5	7
7	6	4	5	8	3	2	1	9
9	1	6	3	5	2	7	8	4
2	5	7	4	1	8	9	6	3
4	3	8	7	9	6	5	2	1
8	2	1	9	7	5	3	4	6
3	4	9	6	2	1	8	7	5
6	7	5	8	3	4	1	9	2

6	9	2	5	7	3	4	8	1
4	8	3	1	9	6	5	7	2
7	5	1	8	4	2	3	9	6
9	7	8	3	2	5	6	1	4
5	2	6	7	1	4	8	3	9
1	3	4	9	6	8	7	2	5
2	1	5	6	8	7	9	4	3
3	4	7	2	5	9	1	6	8
8	6	9	4	3	1	2	5	7

6	8	9	2	1	3	5	7	4
5	4	2	9	6	7	8	3	1
3	1	7	4	8	5	2	9	6
2	6	8	3	9	1	7	4	5
7	5	4	8	2	6	3	1	9
1	9	3	7	5	4	6	2	8
4	3	1	5	7	8	9	6	2
9	7	5	6	4	2	1	8	3
8	2	6	1	3	9	4	5	7

PART 07

9	4	2	8	5	6	7	3	1
3	5	6	4	1	7	8	2	9
7	8	1	2	3	9	4	6	5
5	1	9	6	2	8	3	7	4
4	3	8	1	7	5	6	9	2
2	6	7	3	9	4	5	1	8
6	7	4	9	8	1	2	5	3
1	2	5	7	4	3	9	8	6
8	9	3	5	6	2	1	4	7

PART 08

7	8	3	4	5	6	9	2	1
4	5	6	2	9	1	3	7	8
2	9	1	7	3	8	6	4	5
5	7	8	9	1	3	2	6	4
9	6	2	8	7	4	1	5	3
3	1	4	6	2	5	8	9	7
8	4	7	1	6	9	5	3	2
1	3	9	5	4	2	7	8	6
6	2	5	3	8	7	4	1	9

PART 09

8	1	4	9	5	3	7	6	2
7	3	2	4	8	6	1	9	5
6	5	9	7	1	2	3	4	8
4	6	5	2	7	9	8	3	1
1	7	8	5	3	4	6	2	9
2	9	3	8	6	1	4	5	7
5	4	6	1	9	7	2	8	3
9	2	1	3	4	8	5	7	6
3	8	7	6	2	5	9	1	4

PART 10

5	7	6	4	2	3	1	9	8
4	3	2	1	8	9	6	7	5
8	9	1	5	7	6	2	3	4
9	4	3	2	5	7	8	6	1
7	1	8	3	6	4	9	5	2
6	2	5	8	9	1	7	4	3
2	6	4	7	1	5	3	8	9
3	8	7	9	4	2	5	1	6
1	5	9	6	3	8	4	2	7

PART 11

4	1	6	5	2	9	8	7	3
2	8	7	1	3	6	9	4	5
9	3	5	7	8	4	1	2	6
7	4	8	9	5	3	6	1	2
6	5	2	8	7	1	3	9	4
1	9	3	4	6	2	5	8	7
3	6	9	2	1	7	4	5	8
5	7	1	3	4	8	2	6	9
8	2	4	6	9	5	7	3	1

PART 12

1	2	8	3	5	6	4	9	7
3	6	9	8	4	7	1	2	5
5	7	4	1	2	9	3	6	8
2	8	6	7	3	5	9	4	1
9	5	3	4	1	8	6	7	2
4	1	7	6	9	2	5	8	3
6	3	5	2	7	4	8	1	9
7	4	1	9	8	3	2	5	6
8	9	2	5	6	1	7	3	4

PART 13

2	8	7	3	1	5	9	4	6
9	5	4	2	6	7	1	8	3
6	1	3	8	4	9	7	5	2
7	4	5	1	9	3	6	2	8
1	9	8	6	5	2	4	3	7
3	6	2	4	7	8	5	9	1
4	2	9	7	8	6	3	1	5
8	7	1	5	3	4	2	6	9
5	3	6	9	2	1	8	7	4

PART 14

6	9	8	4	1	5	7	3	2
5	7	2	9	3	6	8	1	4
3	1	4	7	2	8	9	6	5
4	2	1	6	5	9	3	8	7
8	6	3	2	7	4	1	5	9
9	5	7	3	8	1	2	4	6
7	3	5	1	4	2	6	9	8
1	8	9	5	6	7	4	2	3
2	4	6	8	9	3	5	7	1

5	7	3	8	4	6	9	1	2
1	8	9	2	7	3	6	4	5
6	4	2	5	1	9	8	3	7
8	2	6	3	5	7	4	9	1
4	9	5	6	8	1	7	2	3
7	3	1	4	9	2	5	6	8
3	5	4	9	2	8	1	7	6
2	1	8	7	6	4	3	5	9
9	6	7	1	3	5	2	8	4

9	2	3	8	5	4	6	1	7
7	5	6	1	2	9	4	8	3
8	1	4	6	7	3	2	5	9
5	9	8	3	4	2	7	6	1
3	7	2	5	1	6	8	9	4
6	4	1	7	9	8	5	3	2
2	8	9	4	6	1	3	7	5
4	6	5	9	3	7	1	2	8
1	3	7	2	8	5	9	4	6

PART 17

6	3	5	8	4	7	2	9	1
9	8	7	1	2	3	6	5	4
2	4	1	9	6	5	8	3	7
1	7	8	3	5	2	4	6	9
4	2	3	6	1	9	7	8	5
5	9	6	4	7	8	3	1	2
8	5	4	7	3	1	9	2	6
7	1	9	2	8	6	5	4	3
3	6	2	5	9	4	1	7	8

PART 18

2	4	9	7	6	8	5	3	1
5	3	6	4	9	1	2	7	8
7	1	8	3	5	2	6	4	9
3	2	1	5	8	9	7	6	4
4	8	5	6	3	7	1	9	2
9	6	7	2	1	4	8	5	3
1	7	3	8	4	5	9	2	6
8	5	4	9	2	6	3	1	7
6	9	2	1	7	3	4	8	5

PART 19

9	6	2	4	1	5	3	8	7
8	1	7	6	3	2	4	9	5
4	3	5	7	8	9	2	6	1
1	5	8	9	6	4	7	2	3
3	4	9	1	2	7	6	5	8
2	7	6	8	5	3	1	4	9
7	8	4	2	9	1	5	3	6
5	9	1	3	4	6	8	7	2
6	2	3	5	7	8	9	1	4

PART 20

2	5	1	4	9	3	7	6	8
8	4	6	7	1	2	5	3	9
3	9	7	8	6	5	2	4	1
7	6	8	1	5	4	3	9	2
9	1	4	2	3	6	8	5	7
5	3	2	9	7	8	4	1	6
6	2	9	3	4	7	1	8	5
4	7	5	6	8	1	9	2	3
1	8	3	5	2	9	6	7	4

PART
21

7	1	2	5	8	9	3	4	6
6	5	3	4	1	7	9	8	2
4	8	9	6	2	3	7	5	1
1	7	4	2	5	6	8	9	3
3	9	6	1	7	8	5	2	4
8	2	5	3	9	4	1	6	7
5	4	7	9	6	1	2	3	8
9	3	1	8	4	2	6	7	5
2	6	8	7	3	5	4	1	9

永續圖書
線上購物網

www.foreverbooks.com.tw

◆ 加入會員即享活動及會員折扣。

◆ 每月均有優惠活動，期期不同。

◆ 新加入會員三天內訂購書籍不限本數金額，
即贈送精選書籍一本。（依網站標示為主）

專業圖書發行、書局經銷、圖書出版

永續圖書總代理：
五觀藝術出版社、培育文化、棋茵出版社、達觀出版社、
可道書坊、白橡文化、大拓文化、讀品文化、雅典文化、
知音人文化、手藝家出版社、璞珅文化、智學堂文化、語
言鳥文化

活動期內，永續圖書將保留變更或終止該活動之權利及最終決定權。

讀品首選

星座X血型X生肖讀心術大揭密

你所不知道的星座、血型、生肖大小事，都在這一
本裡面，不管是職場、愛情、友情甚至陌生人都能
一手掌握，所謂的知己知彼，百戰百勝。
想攻略你的情人？看這本就對了！
想迎合你的上司？看這本就對了！
想加溫你的友情？看這本就對了！
想幹掉你的對手？看這本就對了！
不管大小事，一本就解決！

十二星座看你準到骨子裡

只要這一本，解決難事不再是問題！

曾經有段愛情讓你肝腸寸斷？
曾經有位朋友讓你痛澈心脾？
曾經有個同事讓你恨之入骨？
曾經有件往事讓你念念不忘？
別斷、別痛、別恨、別忘！
只要你想得到的東西，
通通不漏接，讓你事事順利一把罩

▶ 秒殺！愛瘋殺手數獨

■ 謝謝您購買本書，請詳細填寫本卡各欄後寄回，我們每月將抽選一百名回函讀者寄出精美禮物，並享有生日當月購書優惠！
想知道更多更即時的消息，請搜尋 "永續圖書粉絲團"

■ 您也可以使用傳真或是掃描圖檔寄回公司信箱，謝謝。
傳真電話：(02) 8647-3660　　信箱：yungjiuh@ms45.hinet.net

◆ 姓名：　　　　　　　　　　　□男 □女　　□單身 □已婚

◆ 生日：　　　　　　　　　　　□非會員　　□已是會員

◆ E-Mail：　　　　　　　　　　電話：()

◆ 地址：

◆ 學歷：□高中及以下　□專科或大學　□研究所以上　□其他

◆ 職業：□學生　□資訊　□製造　□行銷　□服務　□金融
　　　　□傳播　□公教　□軍警　□自由　□家管　□其他

◆ 閱讀嗜好：□兩性　□心理　□勵志　□傳記　□文學　□健康
　　　　　　□財經　□企管　□行銷　□休閒　□小說　□其他

◆ 您平均一年購書：□ 5本以下　□ 6~10本　□ 11~20本
　　　　　　　　　□ 21~30本以下　□ 30本以上

◆ 購買此書的金額：

◆ 購自：　　　　　市(縣)
　　□連鎖書店　□一般書局　□量販店　□超商　□書展
　　□郵購　□網路訂購　□其他

◆ 您購買此書的原因：□書名　□作者　□內容　□封面
　　　　　　　　　　□版面設計　□其他

◆ 建議改進：□內容　□封面　□版面設計　□其他
　　您的建議：

讀好書品嘗人生的美味

秒殺！愛瘋殺手數獨